U0108248

油彩墨彩 相輝映

羅青／陳炳臣／對話展

LO CH'ING

CHEN PING-CHEN

市 長 序

　　國門之都的桃園是通往世界的樞紐，更是讓世界看見臺灣的首要窗口，近年來市府團隊積極投入文化建設與藝文活動，聯合全國相關領域俊彥，期盼提升在地的藝術文化與發展，更與國內外、在地藝術家不斷精進對話，以深耕桃園文化軟實力，而本展「油彩墨彩相輝映：羅青、陳炳臣對話展」，便具有示範性的指標意義。

　　陳炳臣過去曾經營桃園縣地方文化館舍，多年來推動過各式藝文活動，現為專職藝術創作者，其創作獲獎無數已蜚聲國際，他的創作將油彩的流動與堆疊構出空間、畫中線條引領觀者感受視覺變化，作品在抽象與具象、虛與實間傳達了人與自然環境的互動，也訴說個人的藝術哲思。

　　羅青則是享譽歐美畫壇三十多年的墨彩藝術家，畫作多由國際知名美術館典藏，他將山水畫結合現代科技視窗概念，給予觀者多層次的想像空間外也反映現代社會的現象，創作內涵深厚且思想活潑跳躍，羅青的藝術對現代水墨發展和後現代繪畫美學具有相當重要的貢獻。兩位藝術家以不同題材的表現，進而突破了色彩與造型之間的對話，不論是喜歡油彩或是墨彩的朋友們，都能在本展看到豐富而具深度的內容。

　　文化是一座城市的靈魂，在藝術的澆灌下成長，延展出茂密的文化枝椏，此次展覽不但為在地累積了深厚的藝術底蘊，更匯聚為永續發展的能量。感謝羅青、陳炳臣兩位老師一向秉持承接傳統與創新開拓的精神，嘗試著探索與改變，共同努力為桃園的文化茁壯開花。

桃園市長　鄭文燦

局 長 序

　　「油彩墨彩相輝映：羅青、陳炳臣對話展」把油彩畫與墨彩畫並列對話展出，是文化局的一項大膽嘗試，也是繪畫史上少有的先例。

　　陳炳臣曾有聲有色的經營大溪藝文之家多年，得緣長年與拉拉山上的千年神木為伍，吸收山靈樹魂的精華之後，盡情在畫布上，散發為墨綠油彩之縱橫潑灑，五色斑爛的逸興遄飛，讓樹葉與風雲、雨露，交會融合，共同呼吸；讓筆法與樹根、樹枝，糾纏交錯，一起茁壯，讓神木成為山林鄉土的錦衣護衛，歷史傳承的忠實護法。陳炳臣筆下的神木，可以招喚四方氣場，凝聚八方運勢，既是個人福壽安康的綠色標記，更是台灣文化的永恆象徵，喜愛者廣，遍及韓、日，收藏者眾，老少咸宜。

　　羅青自從民國七十一年於龍門現代墨彩畫季，推出「棕櫚頌特展」，至今正好四十年整，在此期間，羅青把棕櫚樹變成了現代君子的象徵，挺直而立，有為有守；高瞻遠矚，瀟灑不群；不論土地之肥沃與貧瘠，永遠踏實節節向上，以無比的彈性與韌性，面對各種颱風暴雨，永不折腰。因長年不斷在歐美各國展出各式棕櫚主題畫作，此樹成了羅青現代墨彩的招牌，台灣海洋文化的象徵。棕櫚樹在西方文化裡，代表勝利：所謂 carrying off the palm，既能聚人才，又擅聚錢財，廣受藏家的青睞。

　　現在住在南部的神木陳，來到桃園，與住在八德的棕櫚羅會面對話，商量如何以兩棵樹堅毅正大的形象，代表海洋文化的台灣，面向世界藝壇，發出震聾發瞶的獅子吼，形成「南神木、北棕櫚，聯合一起世界旅」的壯志，為藝壇平添佳話一則。

桃園市政府文化局長　莊秀美

目　錄
CONTENTS

羅青 LO CH'ING

　　當今世界藝術史上，只存在兩大繪畫傳統，一是東方的墨彩畫系統，另一是西方的油彩畫系統。十七世紀初，二者因天主教耶穌會教士的東來，相遇於廣東沿海，在江南開始初步交流，至北京進而融合創造，尤其是在「水彩畫」的範疇內，展開了廣泛的各自探討，產成了一批中西合璧的創作，至今已有四百多年。

　　中國語文以五聲分析（tonal analytic language）為主，重在直陳胸臆，主詞動詞受詞，無陰性陽性之分別，也無時態時式之變化。在此一思考模式下，中國繪畫語言，以書法水墨線條直陳為主，發展成「墨分五色，彩分五色」的墨彩畫，在「興遊美學」原動力之下，多方嘗試，傑作迭出，流傳兩千多年至今，在創作、理論、品評、史傳及收藏上，自成完整體系，方興未艾。

　　西洋印歐語言以曲折變化（inflectional language）為主，主詞動詞受詞，陰性陽性，時態時式，各種規則複雜，重在「模擬再現」（mimesis），因之而形成的繪畫語言，以素描修訂造型為主，在

十六世紀後，發展成堆疊擦抹，覆蓋補改的油彩繪畫，流傳一千多年，名作連連，在創作、理論、品評、史傳及收藏上，亦自成完整體系，流傳世界。

進入二十世紀，油彩畫體系，因過去兩百年來，科學發展的影響，在「模擬再現」的美學思想中，導入「即興偶發」的非具象藝術構想。尤其是在 1950 年代後，油彩畫家開始採用水溶性的壓克力丙烯酸（acrylic）顏料，增加畫面的流動性與即興感，為東西藝術交流，增加了新契機。

七十年過去了，以壓克力為主的油彩畫家，比比皆是，而大量採用或融合壓克力創作的墨彩畫家，也屢見不鮮。

在此期間，文化中國的發展，由「大陸導向」（continental orientation）的文化鞏固與深化，轉向「海洋導向」（oceanic orientation）的文化開發與探索，遂令文化創作的方向，進入多樣多面的的後現代狀況，「異質同構、同質異構」的藝術表現，遂成主流。不過，舉辦油彩墨彩對話展的畫家，卻不多見。「油彩墨彩相輝映 羅青、陳炳臣對話展」，算是一個稀有的嘗試。

陳炳臣從水性彩色的流動出發，以臺灣獨有的神木及巨樹為焦點，配合了海島的地理與天候，畫出了文化中國海洋導向的最新發展，充分表現了面對大洋的氣勢與魄力。

羅青從書法線條的流動出發，以臺灣獨有的各種棕梠樹為焦點，通過「視窗山水」的結構，反映了互聯網世界的複雜性與多樣性，或可成為預示二十一世紀山水畫的最新典範模式。

羅青與陳炳臣的創作，在「興遊美學」的基礎上聚焦，展開不同的色彩造型對話。兩人分別在彩色的流動與線條的起伏上，捕捉「感興」的靈光，以想像力「顯現」感興所得的意象，將意象多重平行並列，輔之以遊動的視角，遊動的構成，遊動的意旨，激發觀者多方向聯想的「興致」，從而獲得「主動參與」的感性樂趣，進而達成「意象詮釋」的理性冒險。

希望通過此次對話展，能讓油彩與墨彩的形式與內容，在二十一世紀的文化土壤中，有更進一步的融合與開展，成長茁壯，產生出新的文化藝術果實。

簡　歷

　　羅青，湖南湘潭人，1948 年出生於山東青島，自幼隨溥心畬習畫，畢業於臺灣輔仁大學英文系、美國西雅圖華盛頓州立大學比較文學研究所；曾任國立臺灣師範大學英語系所、美術系所及翻研所教授，並任中國語言文化中心主任；東大書局滄海美術叢書主編。1993 獲美國傅爾布萊德國際交換藝術家獎。退休後，任明道大學英語系主任，兼鐵梅藝術中心主任，出版有詩集、詩畫集、畫集、書畫論集、自藏《天下樓書畫目錄：絕妙好畫上中下三冊》等五十多種。畫作獲大獎多次，並為國內外公私立美術館收藏；詩作獲國內外大獎多次，被譯成英、法、德、義、瑞典、日、韓…十四種歐、亞文字出版；國內外以羅青詩畫為研究專題之碩博士論文亦有多種出版，被梁實秋、楚戈譽為「新文人畫的起點」、余光中讚為「新現代詩的起點」。

　　2012 年 5 月，應邀參加倫敦大英博物館首屆《中國現代墨彩展 Modern Chinese Ink Paintings》，6 月又應邀參加倫敦沙奇當代美術館（Saatchi Gallery）舉辦的首屆《水墨，中國藝術展 Ink, The Art of China》，為唯一被雙重邀展藝術家。新版《中國藝術 The Chinese Art Book》、《牛津中國藝術史 Art in China》，特闢彩頁，為文專論介紹。2017-2018 應美國馬利蘭大學藝術史系及馬利蘭美術館之邀，在美歐各大城市，舉辦七十回顧世界巡展。過去七年間，詩畫集《詩是一隻貓》（捷克文 2015）、《一本火柴盒》（捷克文 2020）、《羅青詩集》（法文 2022）先後在布拉格、巴黎出版，並多次應捷克文化部、巴黎第七大學之邀，在兩國演講巡展。作品由大英博物館、柏林國家美術館、美國大都會美術館、惠特尼美術館、國會美術館、耶魯大學美術館、聖路易美術館、加拿大皇家安大略美術館、中國美術館、遼寧美術館、深圳畫院美術館、臺灣美術館、臺北美術館、高雄美術館…等典藏。

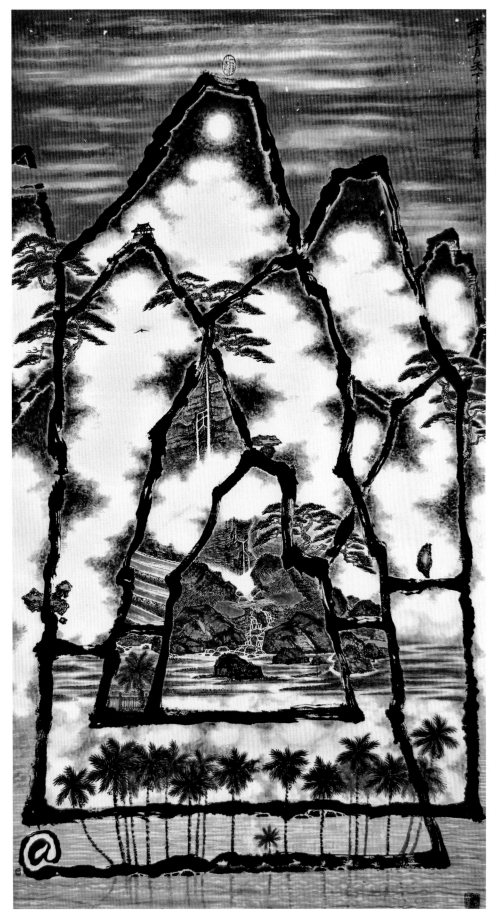

羅青天下（視窗山水：棕梠頌系列） 179×96cm 2015 水墨設色

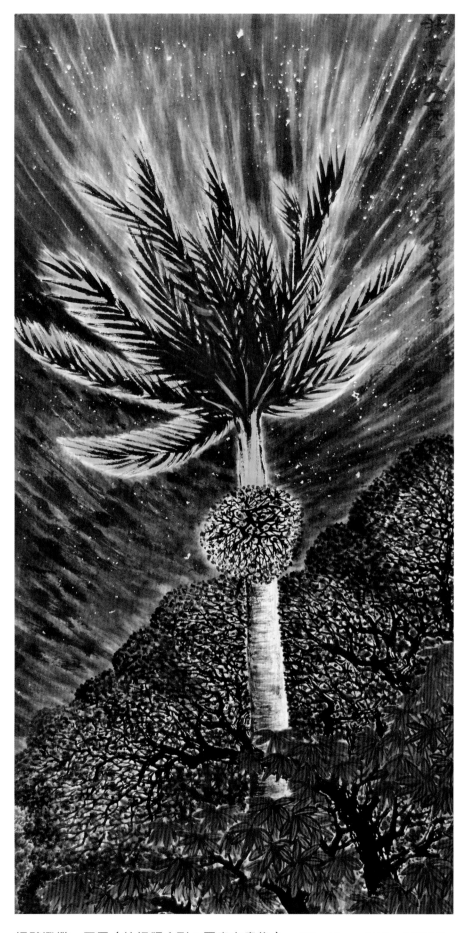

揚臂潑撒一天星（棕梠頌系列：羅青自畫像） 137×69cm 2008 水墨設色

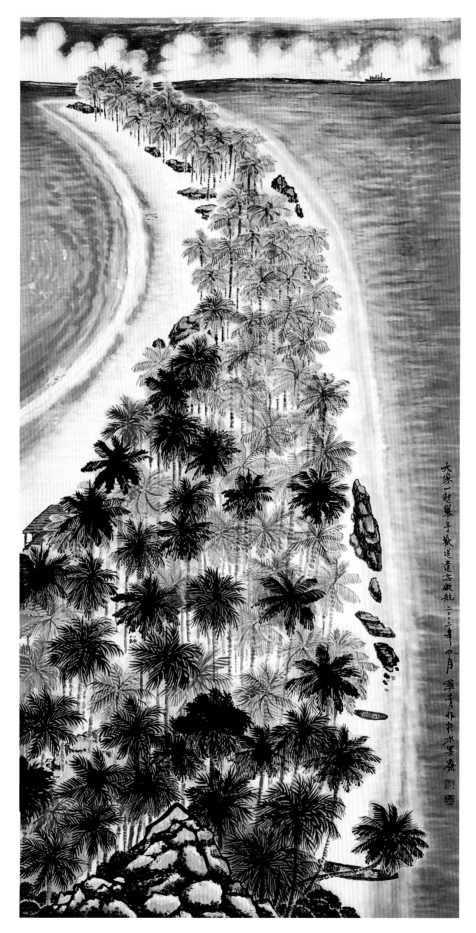

遺忘啟航（棕梠頌系列） 137×69cm 2002 水墨設色

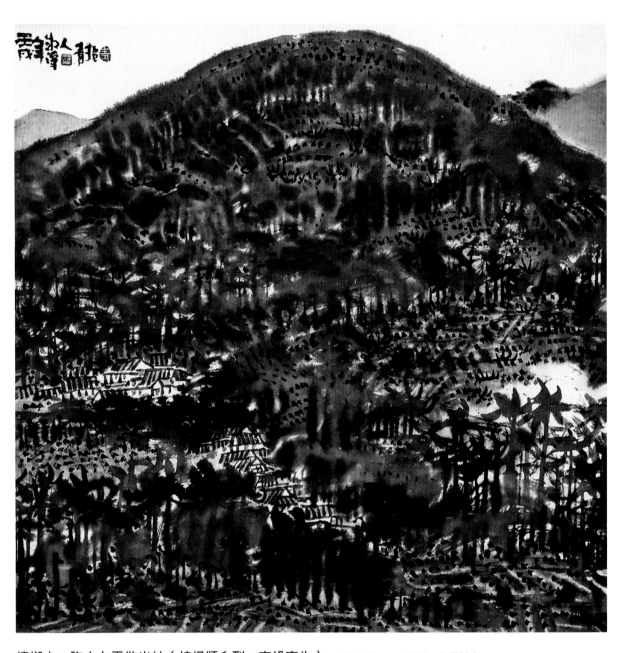

檳榔山：胸中白雲欲出岫（棕梠頌系列：南投寫生） 60×60cm 1982 水墨設色

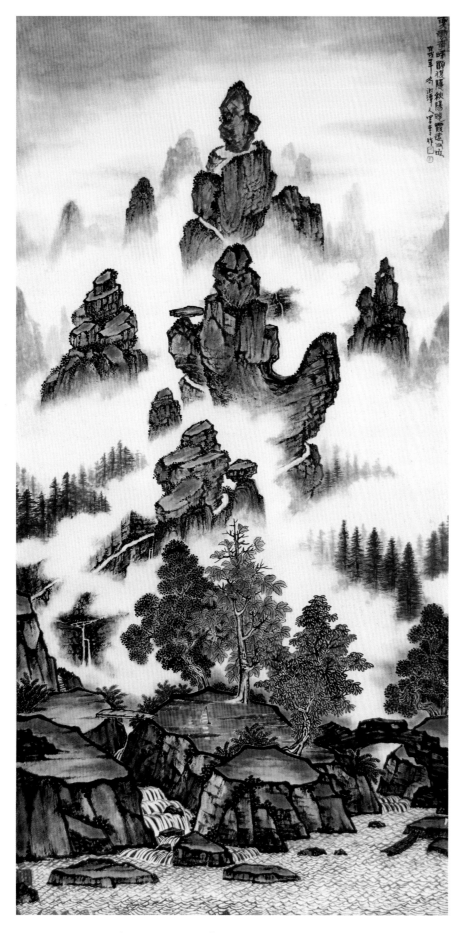

秋陽晚霞遠又近（視窗山水系列） 136×68cm 2018 水墨設色

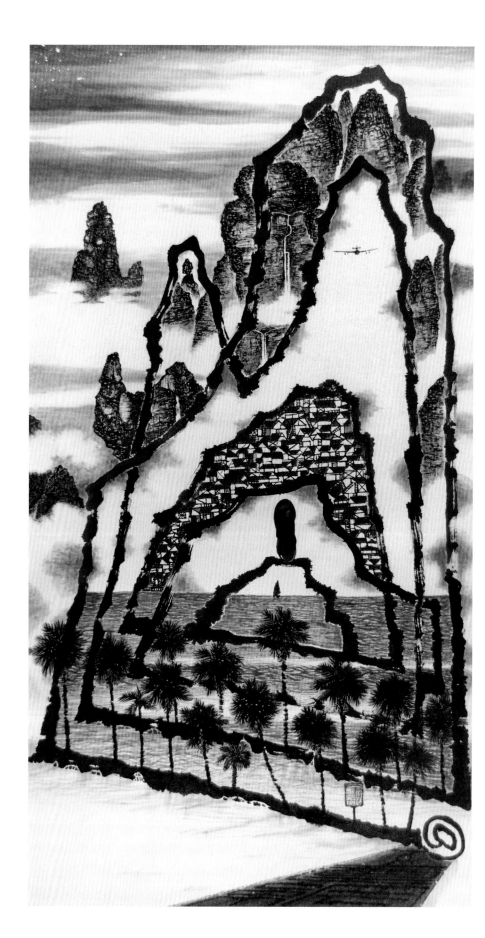

互聯網世界：
DiptychA 雙聯屏之一
（視窗山水：棕梠頌系列）
178×97cm　2016　水墨設色

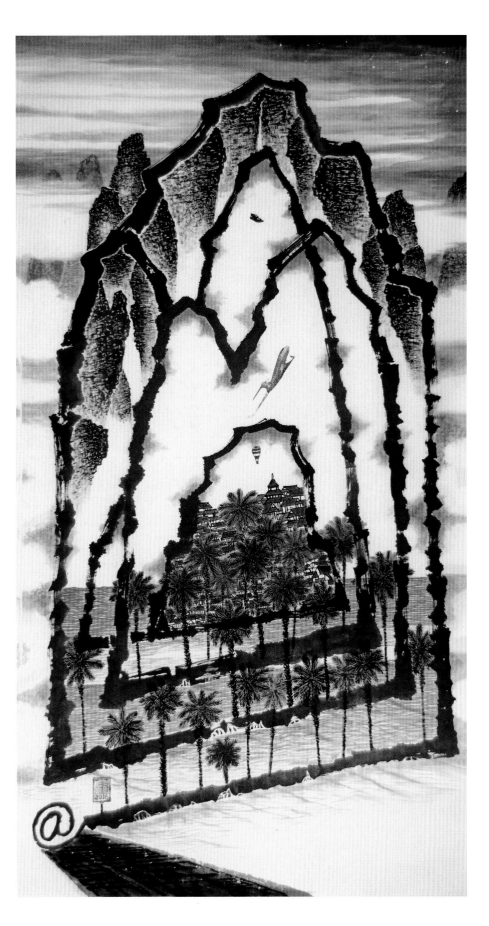

互聯網世界：
DiptychB 雙聯屏之二
（視窗山水：棕梠頌系列）

178×97cm　2016　水墨設色

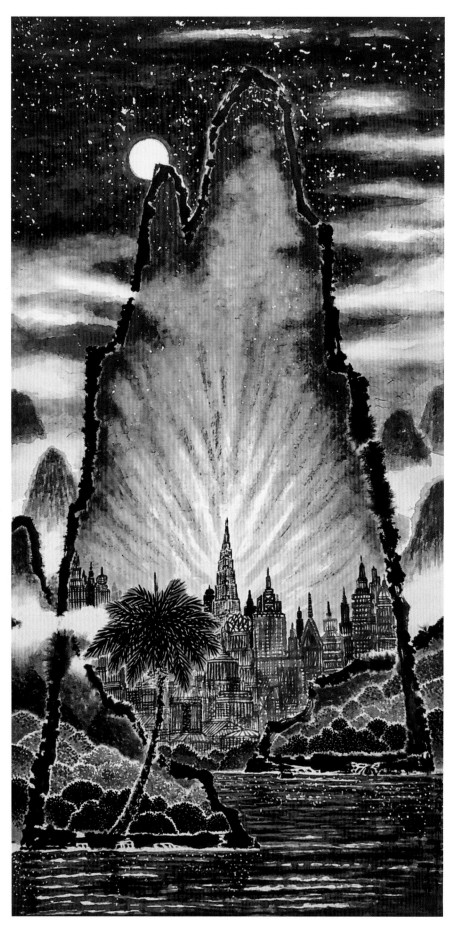

佛光隱現市廛中（視窗山水：棕梠頌系列） 142×71cm 2021 水墨設色

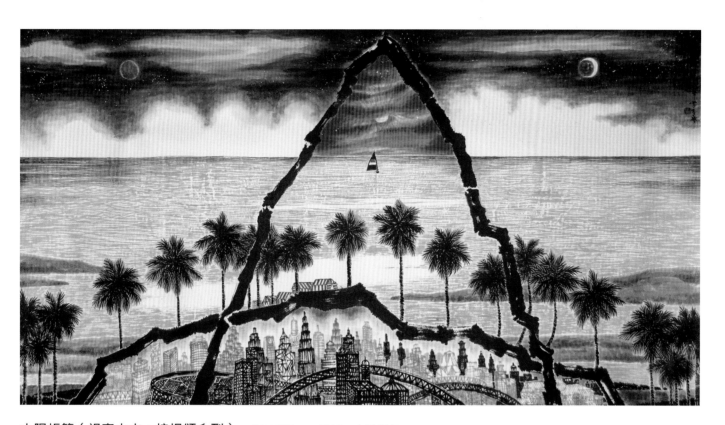

太陽帳篷（視窗山水：棕梠頌系列） 96×179cm 2018 水墨設色

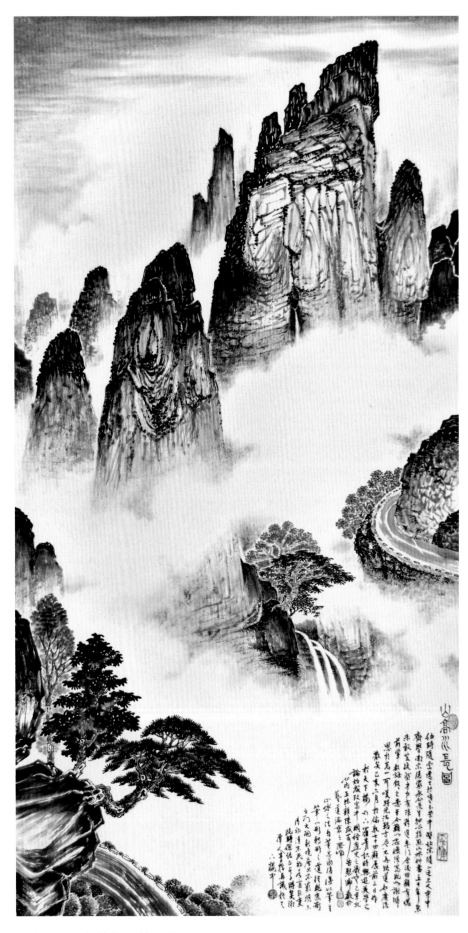

山高水長（緬懷師恩第一圖）　135×67cm　2019　水墨設色

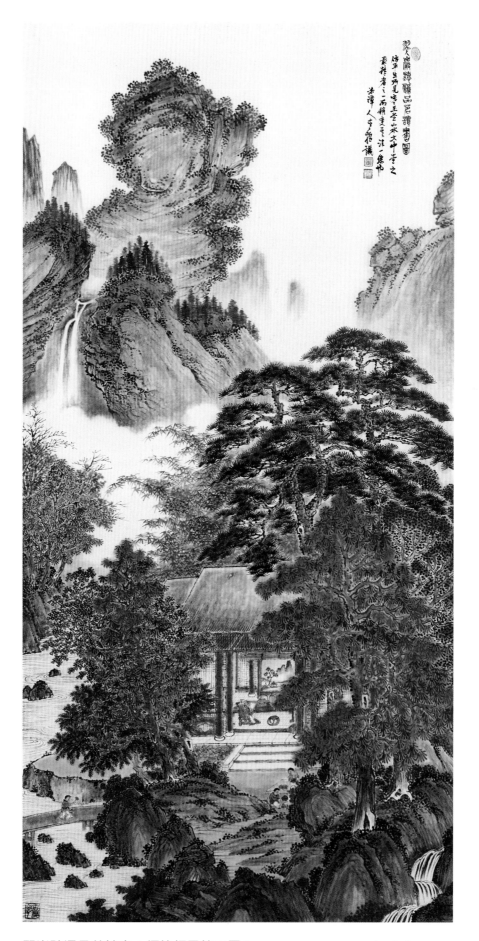

翠巖聽瀑品茗讀書（緬懷師恩第二圖）　137×68cm　2019　水墨設色

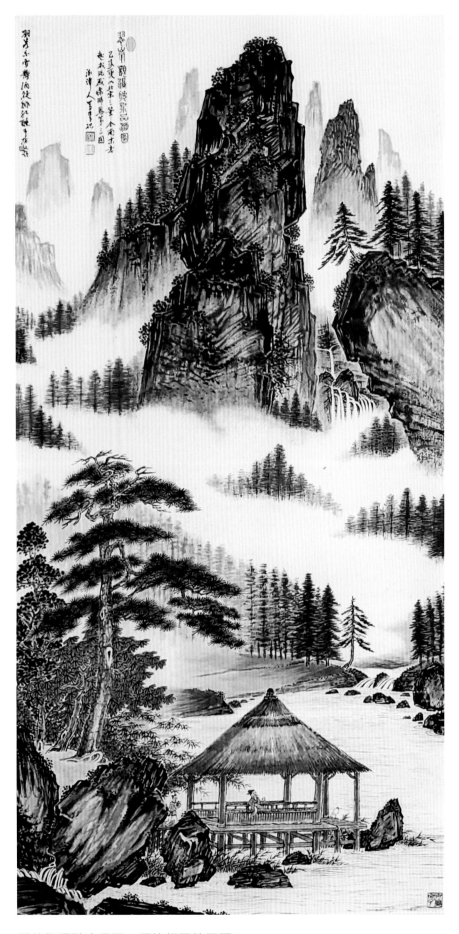

翠峰觀瀑聽泉品酒（緬懷師恩第三圖）　137×68cm　2019　水墨設色

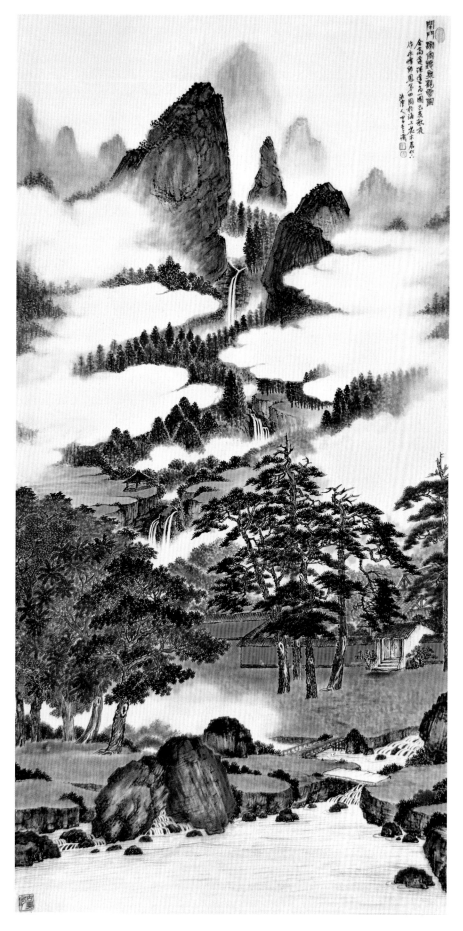

閉門謝客聽泉觀雲（緬懷師恩第四圖） 137×68cm 2019 水墨設色

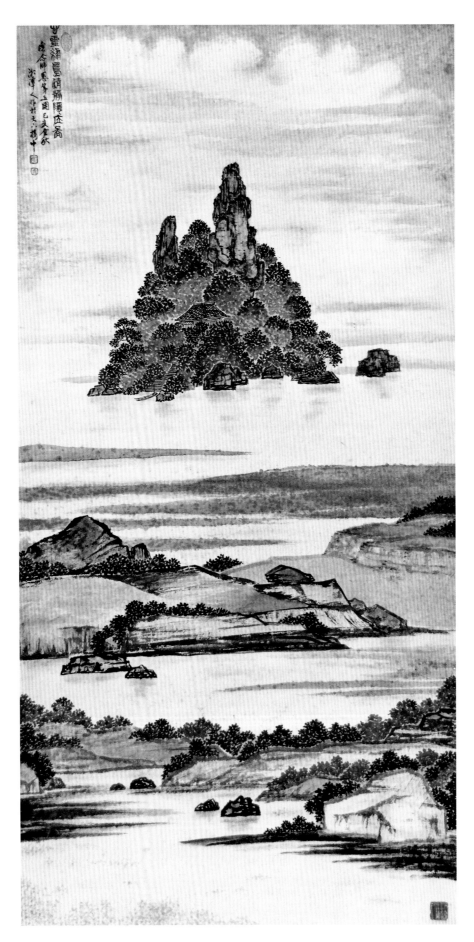

心靈綠島清靜隱居（緬懷師恩第五圖）　121×60cm　2019　水墨設色

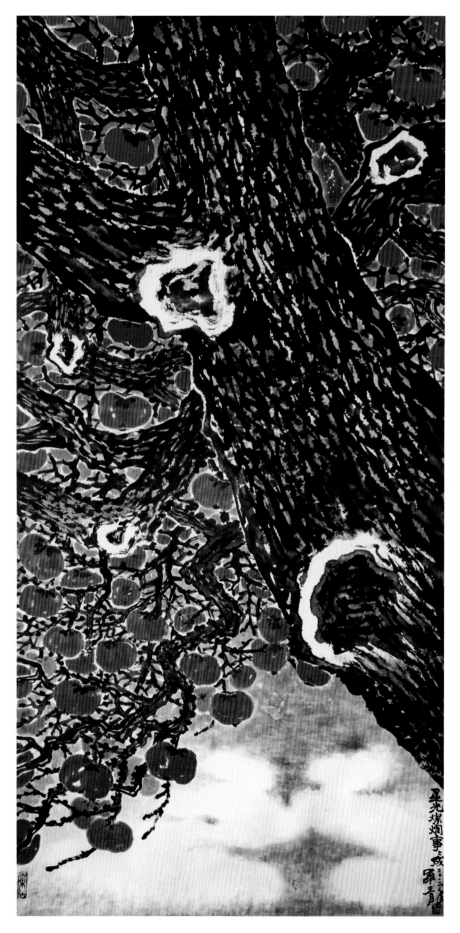

星光燦爛事事圓（事事如意系列） 137×69cm 2012 水墨設色

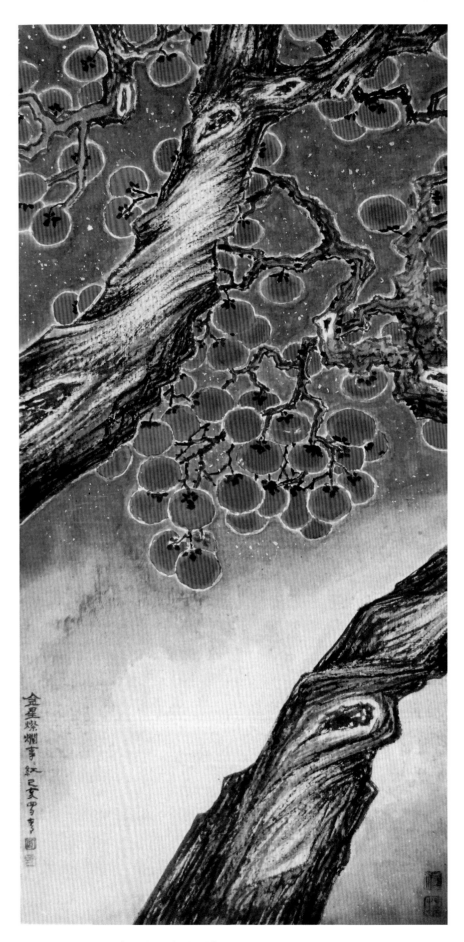

金星燦爛事事紅（事事如意系列）　137×69cm　2019　水墨設色

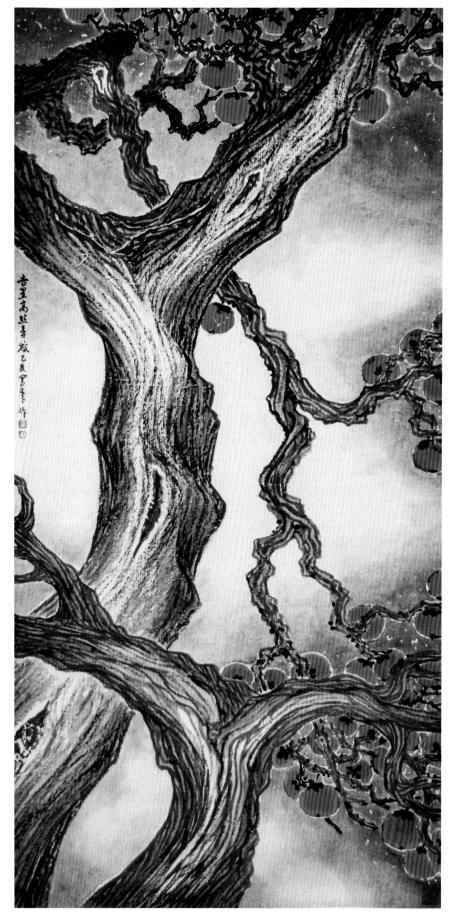

吉星高照事事成（事事如意系列） 137×69cm 2019 水墨設色

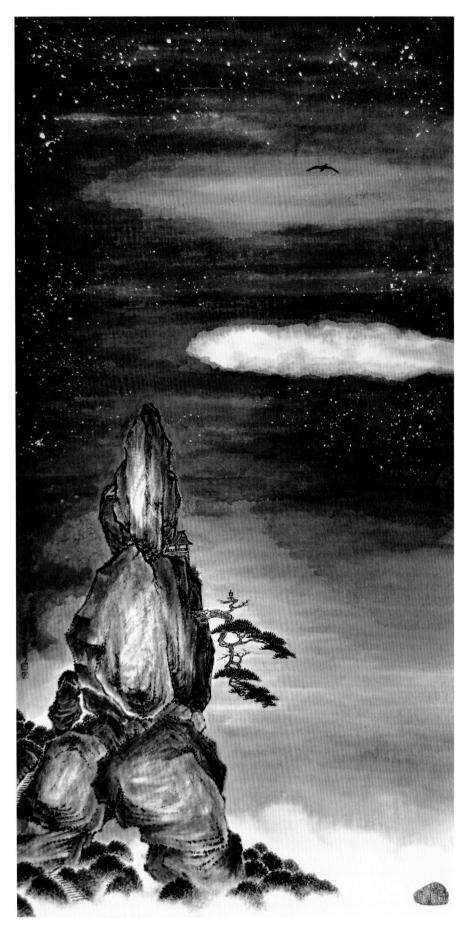

望星亭圖 136×68cm 2019 水墨設色

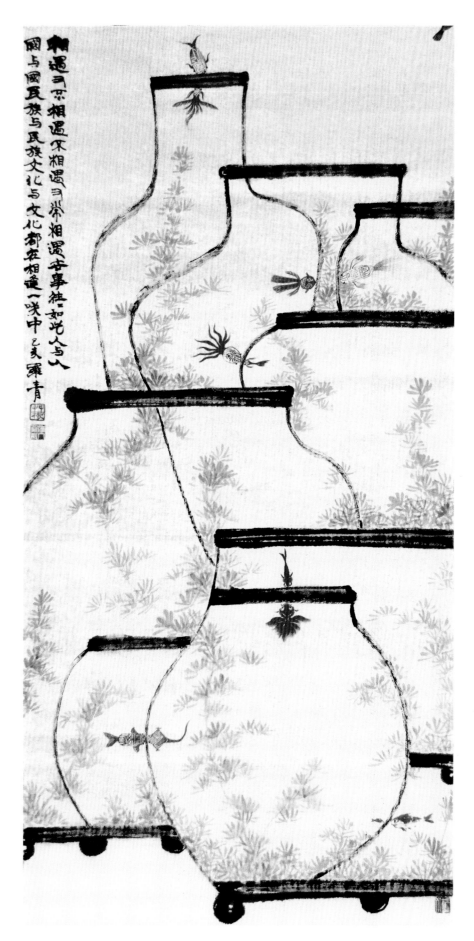

相遇又不相遇（視窗山水系列） 137×69cm 2019 水墨設色

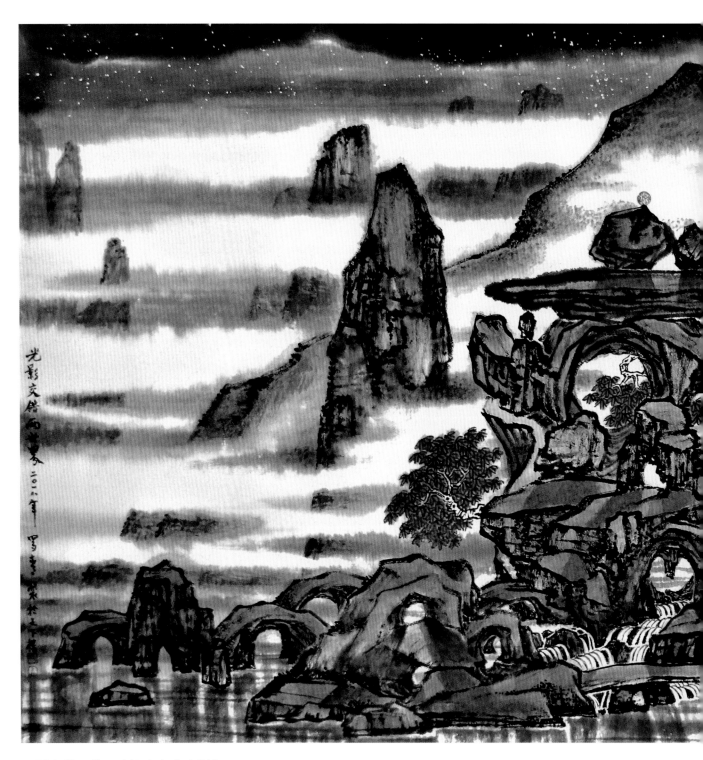

光影交錯兩世界（視窗山水系列） 68×137cm 2018 水墨設色

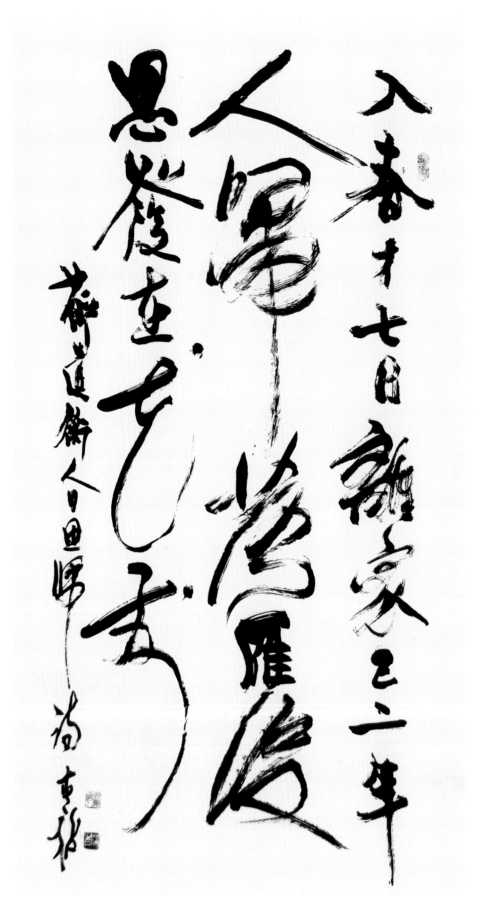

薛道衡〈人日詩〉：「入春才七日」

137×69cm　1993　草書（羅青體草書）

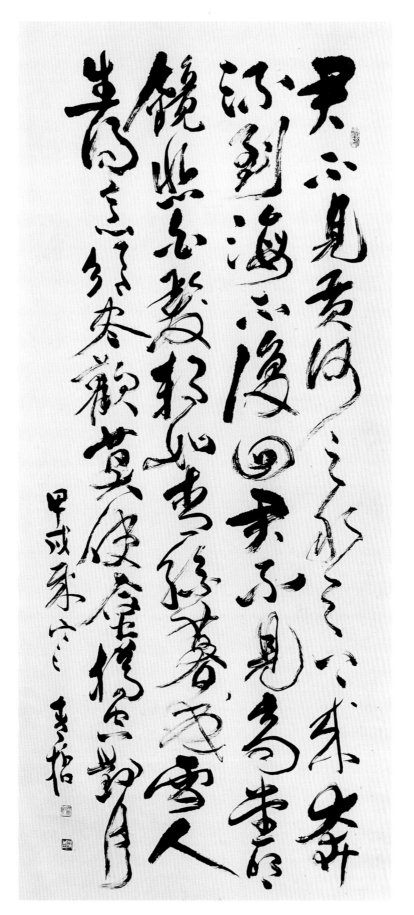

李白詩〈將進酒〉：「君不見黃河之水天上來」

186.5×76.5cm　1994　狂草（羅青體狂草書）

空山不見人，但
聞人語響，返景
入深林，復照青
苔上

丁丑春日得此佳牋書王右丞詩一首 羅青

王維詩〈鹿柴〉：「空山不見人」　137×68cm　1997　（羅青金農體）

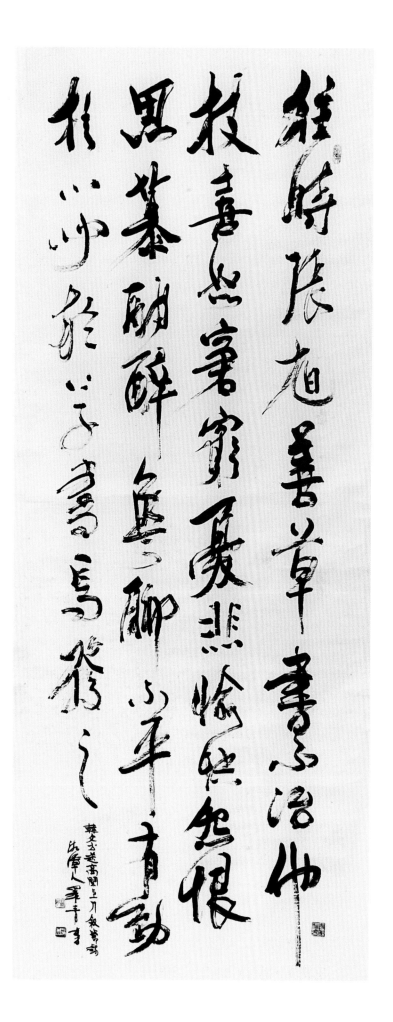

行草節錄韓愈〈送高閑上人敘〉

217×80cm　1989　（羅青體行草書）

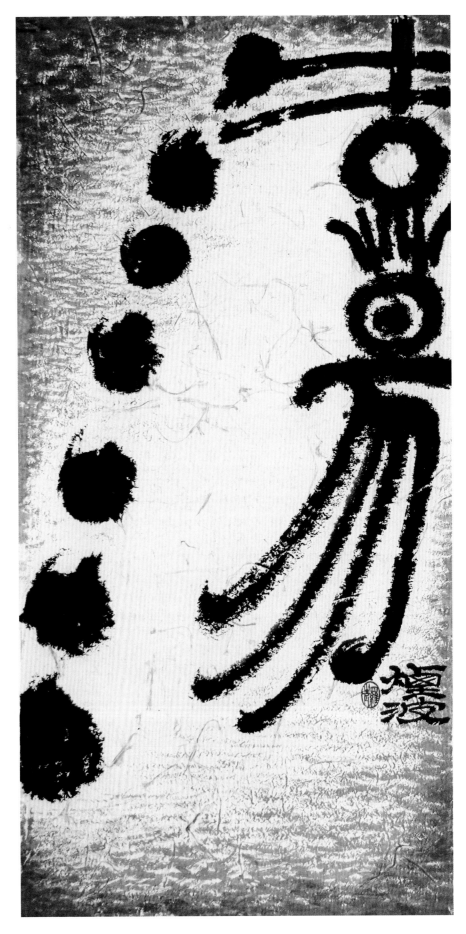

浩蕩煙波 134×67.5cm 2009 隸書（羅青隸體戲劇書法）

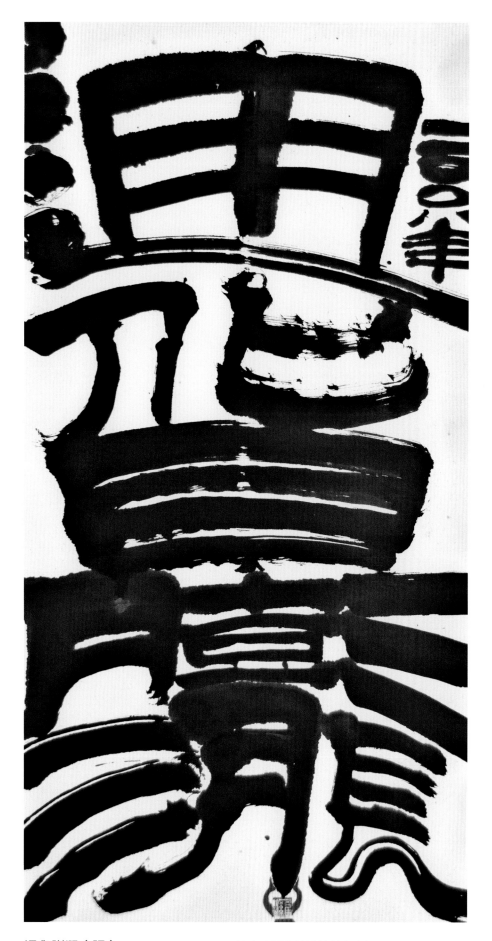

通貨膨漲（脹） 137×69cm 2008 隸書（羅青隸體戲劇書法）

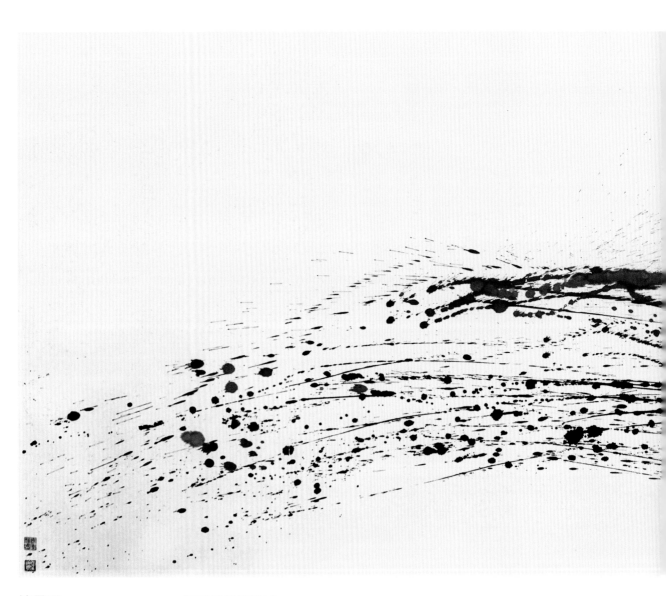

流星雨　134×350cm　2000　（羅青體戲劇書法）

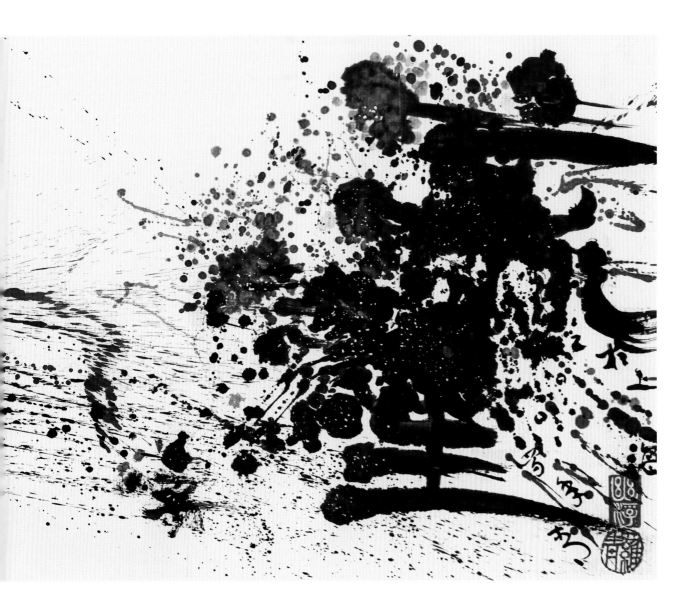

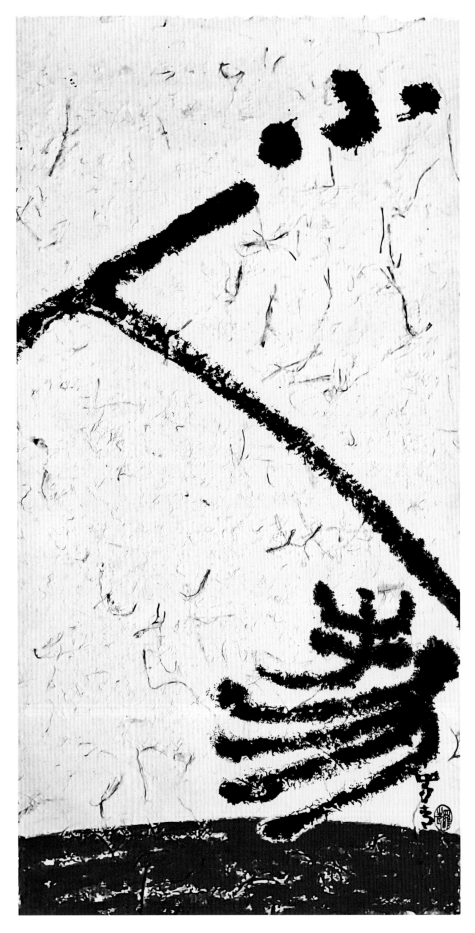

小人物 134×67.5cm 2009 合體書（羅青合體戲劇書法）

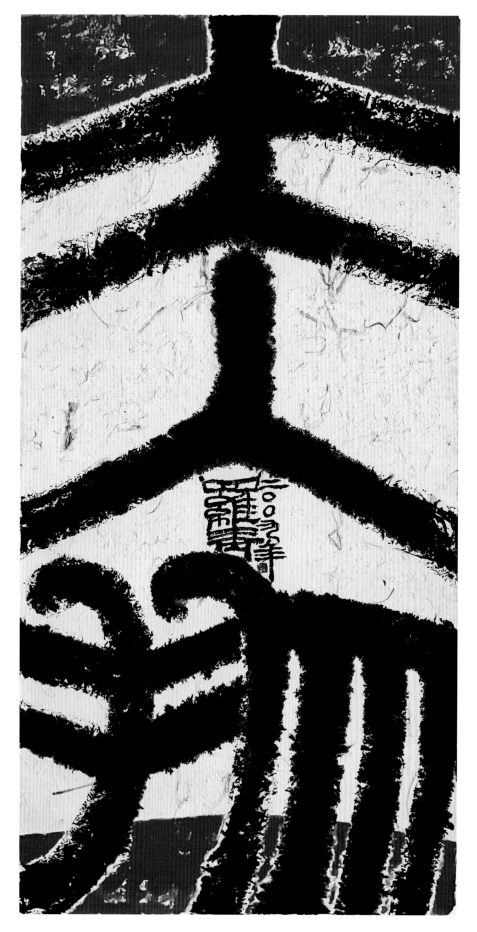

大人物　134×67.5cm　2009　隸書（羅青隸體戲劇書法）

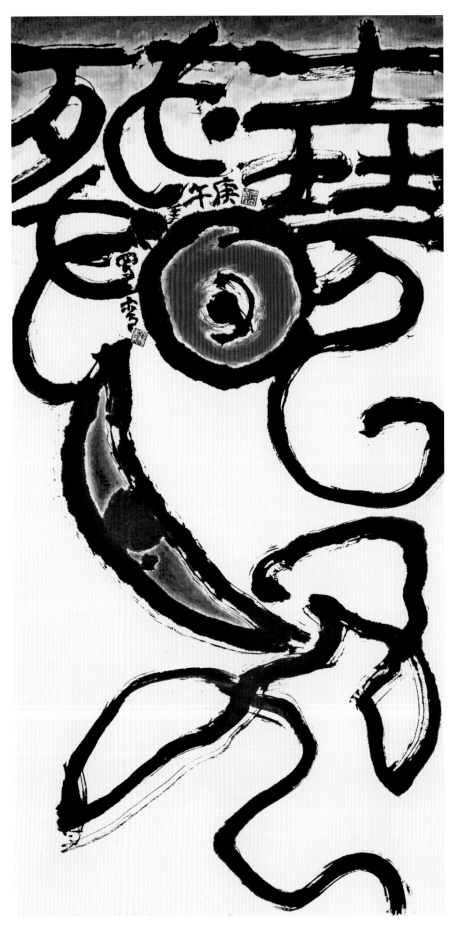

曉風殘月　122×60cm　2020　草篆（羅青合體戲劇書法）

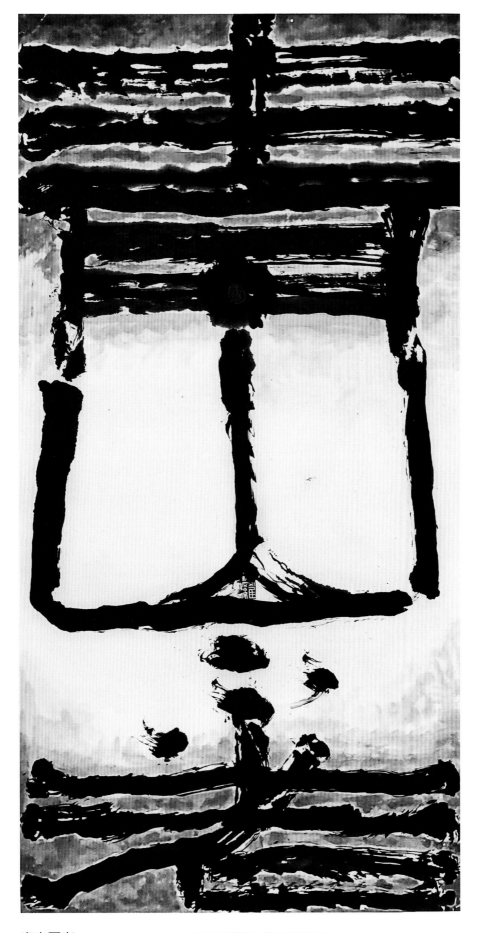

青山不老 137×70cm 2020 隸草（羅青合體戲劇書法）

獅子捉象

45×296cm　2020　合體書（羅青合體戲劇書法）

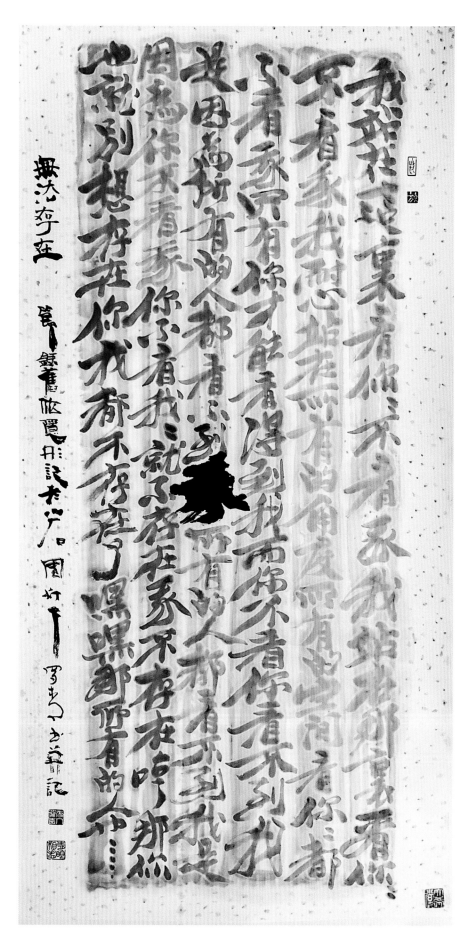

羅青詩〈隱形記〉：「我站在這裡看你，你不看我」
137×69cm　1998　行書（羅青體戲劇書法）

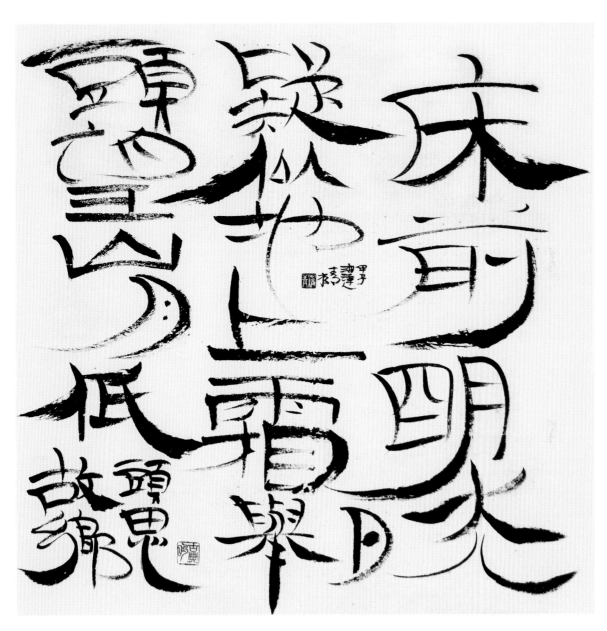

李白詩〈靜夜思〉：「床前明月光」　68×68cm　1984　漢簡（羅青體漢簡書）

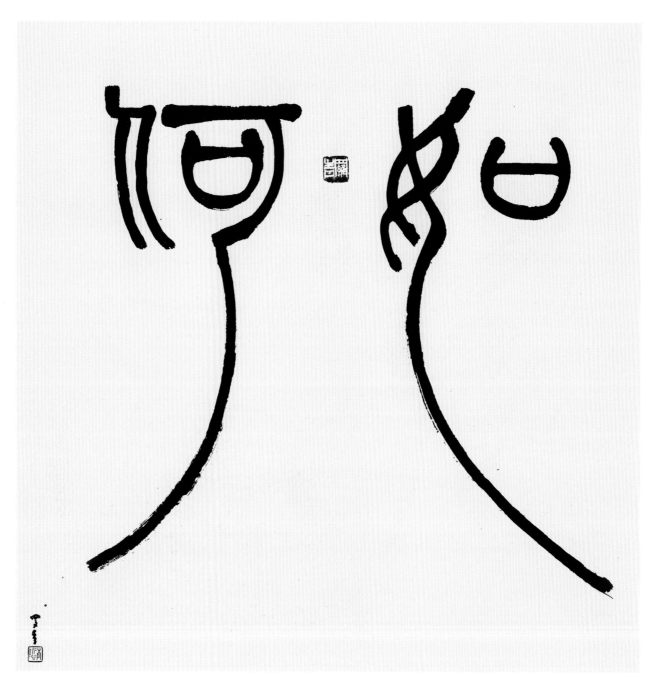

如何 60×60cm 2021 篆書（羅青篆體戲劇書法）

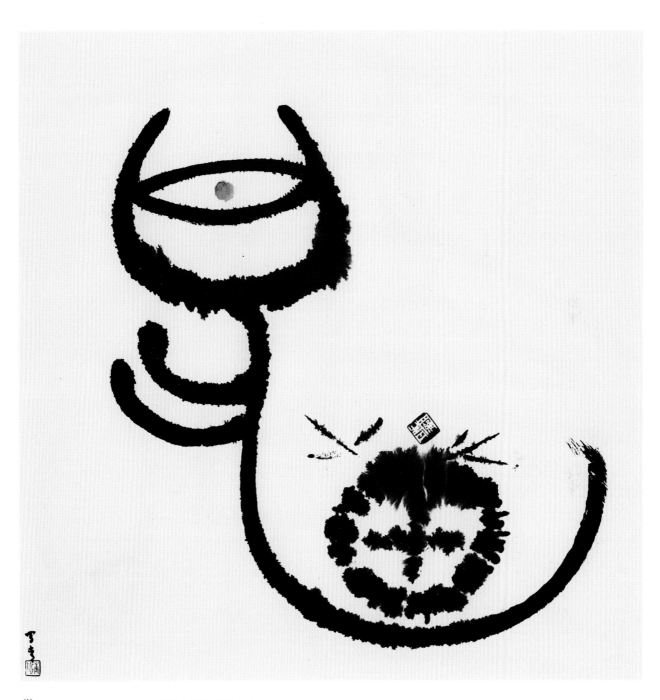

貓 60×60cm 2021 （羅青合體戲劇書法）

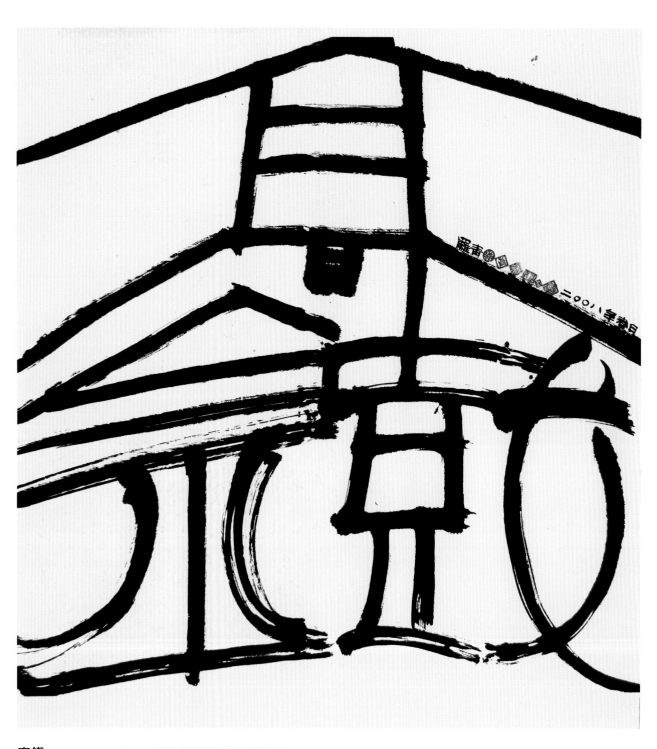

高鐵　68×68cm　2008　篆書（羅青篆體戲劇書法）

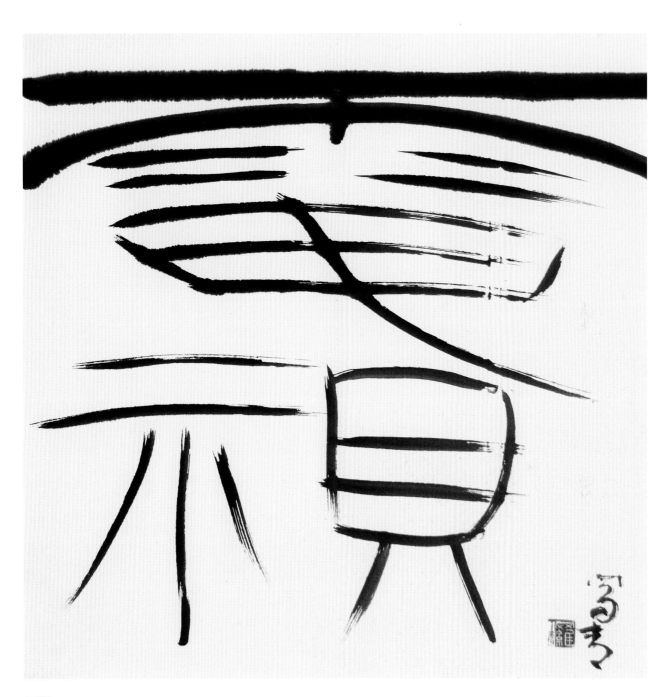

電視　68×68cm　2008　隸書（羅青隸體戲劇書法）

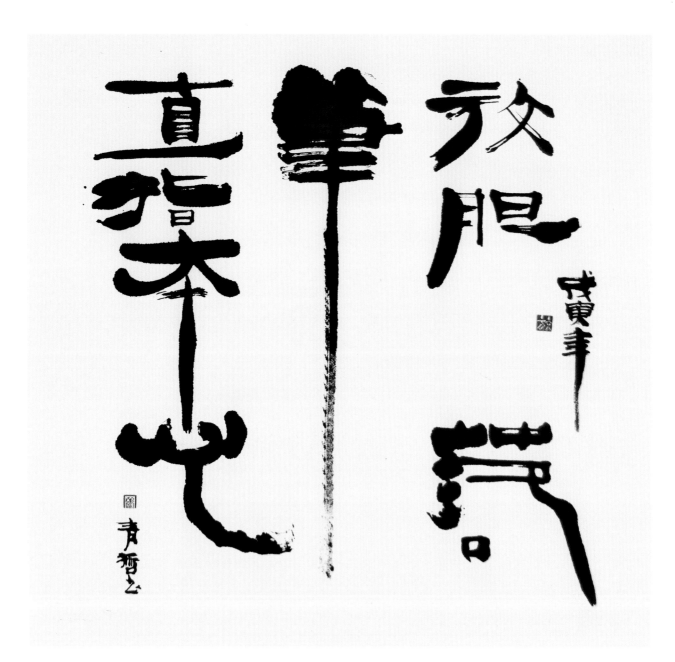

放膽落筆‧直指本心　68×68cm　1998　隸書（羅青體戲劇書法）

擔當和尚贈徐霞客語：「何必天下識，只許一人知」 69×69cm 2000 （羅青體戲劇書法）

George WEI

陳炳臣
CHEN PING-CHEN

　　我出生在臺灣西海岸芳苑鄉海邊，一望無際的海景風光伴隨我成長。喜歡接近大自然進而愛上爬山，鍾情於高山植物，逐漸感受到自然環境的豐富與日漸改變。在工作上進行著人與物質、個人與群體的關係交流，內心卻不停思考著人與自然環境的互動。人為大地萬物之一，唯有尊天敬地、與自然共存相容，方為生生不息之根本。

　　在充滿變數的世代，我的創作把現在與過去所見到的，串連起來稱之為「心象」，畫的是過去、現在與未來的重疊。充滿改變的時間軸，加入自己的觀念跟想像在創作中發酵。憶象的畫面，不全為具象，也非全然的抽象。抽象與具象相互交錯，複雜線條中流露出單純的情感，於色塊的虛與實之間呈現豐富意境。內化後的自然景觀虛實相間，以鮮艷的顏彩層層堆疊，同時呈現時間與空間。作品運用詩意的手法，以有限暗示無限，以局部暗示整體，呈現出自然生命歷經時間及環境的考驗，交織出的秀麗璀璨！「心象」不是讓畫面存進後直接擷取，透過時間的堆疊，經過思考、反省以及跟社會環境互動演變而成。作品抒發個人情感及社會觀，深刻表達出濃厚的人文與環境關懷，此為我主要的創作理念。

　　自然界充滿了變動，包含生命的起源、山嵐的飄渺、潺潺的溪水和滾滾的岩漿等，大地萬物皆從流動中產生。創作山景時會想像，它是從地底爆發隆起，流水劃過岩壁與磐石交錯，緩緩流動而形成綠水青山。以植物為主題時，先思考其成長的環境，進而枝茂花繁的過程。我很少拿筆，直接讓顏料流動。因為對材料的熟悉，能創造出畫面各種的肌理與效果。以氣度構圖，一開始即有清楚的架構，輔以東方哲學的思考，用靈魂最舒適的慢節奏，畫面色塊的交融、顏料的堆疊，都有個人生命意志的表現，意欲在現實與永恆之間，尋回你我生命中的美好。

簡　歷

現任

中華國際策展經紀交流協會常務理事

社團法人彰化縣喜樂小兒麻痺關懷協會顧問團副團長

財團法人彰化縣私立基督教喜樂保育院永久顧問

財團法人彰化縣洪掛昆仲文教基金會董事

霧峰林家宮保第國藝術中心綜合媒材社長

芳苑鄉鄉土文化協會理事

曾任

文化部諮詢委員

社團法人臺灣種子文化協會理事

新竹縣地方文化館「鄧南光影像紀念館」館長

桃園縣地方文化館「大溪藝文之家 - 公會堂及蔣公行館」館長

頑石劇團團長

華梵大學講師

社區大學講師

原色畫會執行長

街頭藝人評審

行政院環保署戲劇評審

社區劇場講師

舞臺劇導演

電影電視導演、副導、製作、美術指導、演員

大名印廣告公司負責人

展覽

2022　韓國「亞細亞美術招待展」榮獲金獎

　　　「油彩墨彩相輝映 - 羅青、陳炳臣對話展」於桃園市政府文化局

　　　「彰化・巴黎對話 - 臺法藝術交流展」〔彰化文化局〕於彰化縣立美術館

　　　「宮保第國藝展」〔中華霧峰林家宮保第國藝術中心〕於臺中市大墩文化中心

　　　2022 宜蘭縣蘭陽美術學會 - 藝動蘭陽情交流展於宜蘭縣政府文化局

　　　「大千欣禧」創作展於臺中日月千禧酒店

2021　韓國「2021 韓中日文化協力美術祭」榮獲金獎

　　　韓國「第 55 回國際文化美術大展」榮獲金獎

　　　韓國「首爾亞細亞美術招待展」榮獲金獎

　　　「春華秋實」創作個展於臺北文化大學大夏藝廊

　　　「仰之彌堅」陳炳臣創作展於臺中藏山 101

　　　「雛鳳清於老鳳聲 - 羅青・陳炳臣對話雙個展」受嘉義縣文化局邀請於嘉義縣梅嶺美術館

　　　「大道心象」陳炳臣個展於宜蘭 68 當代藝術空間

2020　韓國「首爾國際美術祭」榮獲金獎

　　　「山嵐 迎曦」廖迎晰陳炳臣雙個展於臺中 WINNOVATION 會館

　　　2016-2020「臺灣當代一年展」（臺灣視覺藝術協會）於花博公園爭艷館

　　　「山林綠樹」陳炳臣創作個展於臺北 99°藝術中心

　　　「蘭陽珍視愛禮兩岸三地邀請展」於宜蘭安永心食館

　　　2015-2020 蘭陽美術學會交流展於宜蘭縣立文化中心

　　　「向英雄致敬 - 抗疫情書畫作品邀請展」於福建省邵武市福山寺

2019　日本第 21 回東京都美術館國際書畫交流展榮獲金獎（賞）

　　　陳炳臣創作個展於臺北文化大學大夏藝廊

　　　桃園市美術教育學會會員聯展於桃園市客家文化館

2018　四季風華藝術創作展聯展於宜蘭酒廠紅露藝廊

　　　心象 - 陳炳臣創作個展於經濟部嘉義產業創新研發中心

陳炳臣 - 凝視自然創作個展於大夏藝廊

陳炳臣 - 凝視自然創作個展於臺北 101 大樓 101 藝廊

國際翰墨丹青書畫聯合展於花蓮縣立文化局

心象 - 陳炳臣創作個展於西螺延平老街文化館

彰化宏諦實業大廈落成開幕展

2017　當代著名油畫典藏展於美國舊金山灣區「中國畫廊」

嘉藝有畫說 - 嘉義市美術協會會員聯展於嘉義市立博物館

陳炳臣 - 生生不息創作個展於經濟部臺中軟體園區臺灣文創藝術博覽會

2016　陳炳臣創作個展於美國舊金山灣區中國畫廊

陳炳臣創作個展於大夏藝廊

2015　陳炳臣創作個展於宜蘭酒廠紅露藝廊

2014　有常無常－鐘俊雄、陳炳臣多媒彩創作雙個展受文化部邀請於臺中文化創意產業園區

山跡・水痕・花冥繪畫個展於桃園縣政府中壢市地政事務所

陳炳臣 - 黑白對位個展於桃園縣大溪藝文之家

2013　浮生世界繪畫個展於桃園縣富宇東方悅

陳炳臣 - 黑白對位個展於臺中市中友百貨公司時尚藝廊

山跡・水痕・花冥繪畫個展於新竹縣政府北埔地方文化館

山跡・水痕・花冥繪畫個展於臺中市美術園道巴瓦 BAVA 新臺灣料理餐廳

山跡・水痕・花冥繪畫個展受文化部邀請於臺中文化創意產業園區

2012　浮生世界綜合媒材個展於大溪藝文之家

浮生世界綜合媒材個展於大夏藝廊

2012 大溪冬季文藝潮崁津暖流老中青三代聯合美展於大溪武德殿

2010　花漾綜合媒材個展於桃園縣大溪藝文之家

2006　原色畫會聯展於桃園縣大溪藝文之家

2005　原色畫會聯展於於臺中市市長官邸

2003　身心觸動繪畫個展於臺中市美術園道新月梧桐

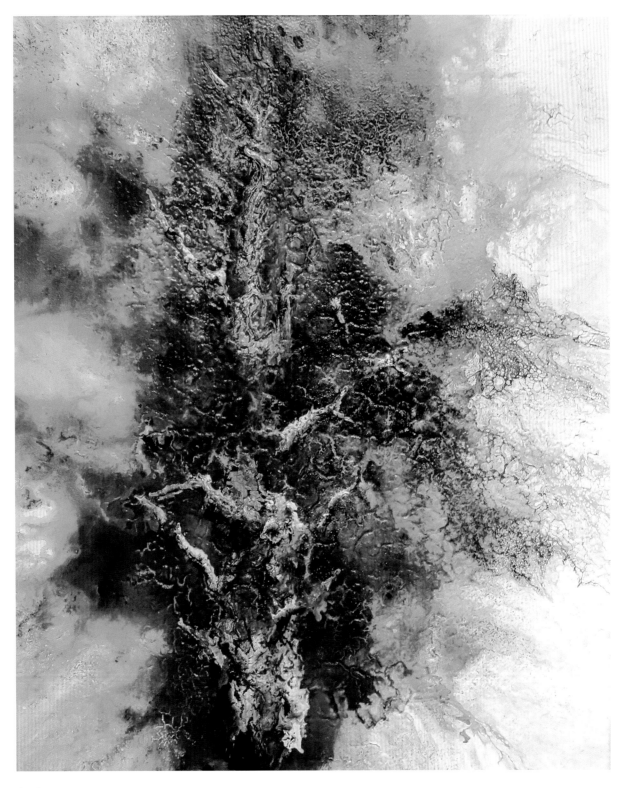

郁森 15F（65×53cm） 2019 壓克力媒材 / 麻布

郁森悠悠
亭亭向上

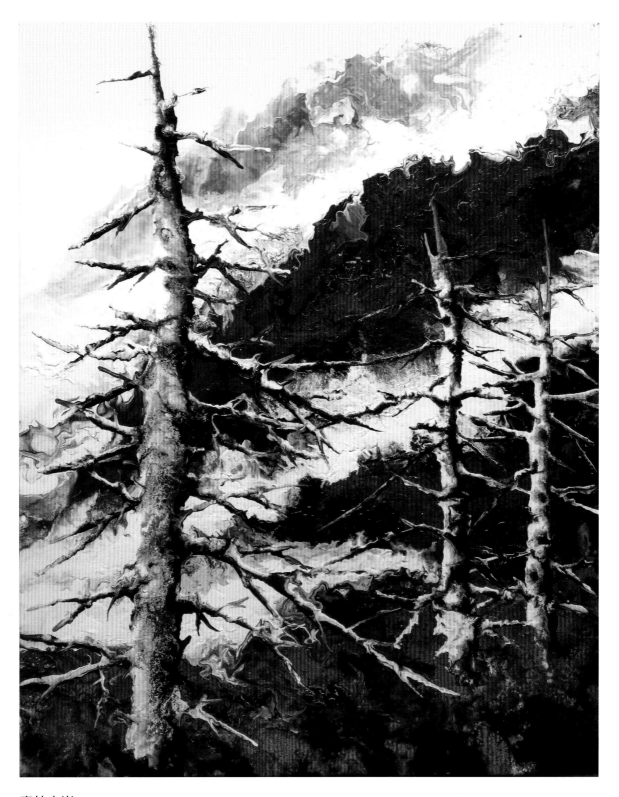

春枝山嵐　30F（91×72.5cm）　2019　壓克力媒材 / 麻布

杉枝春芽
桃李爭艷
冉冉山嵐
翩翩起舞

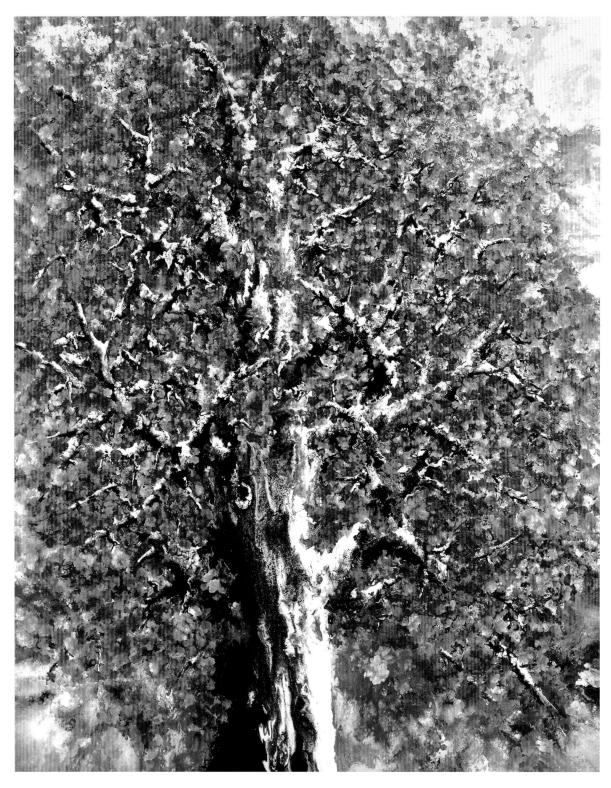

春枝櫻滿　100F（162×130cm）　2021　壓克力媒材 / 麻布

春上枝頭
百花綻放
朝氣蓬勃
契機滿滿

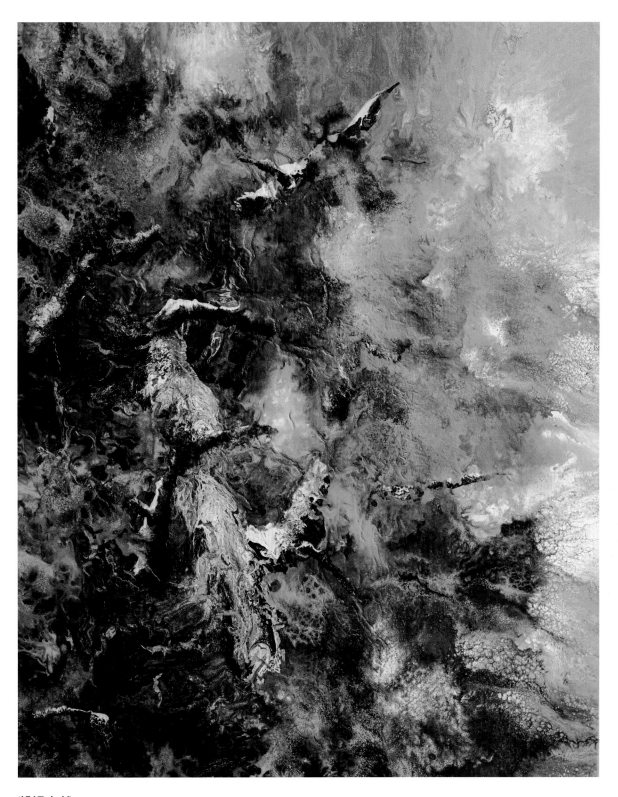

凝視自然 30F（91×72.5cm） 2018 壓克力媒材 / 麻布

凝視自然
生命散發著光芒
悠然茁壯

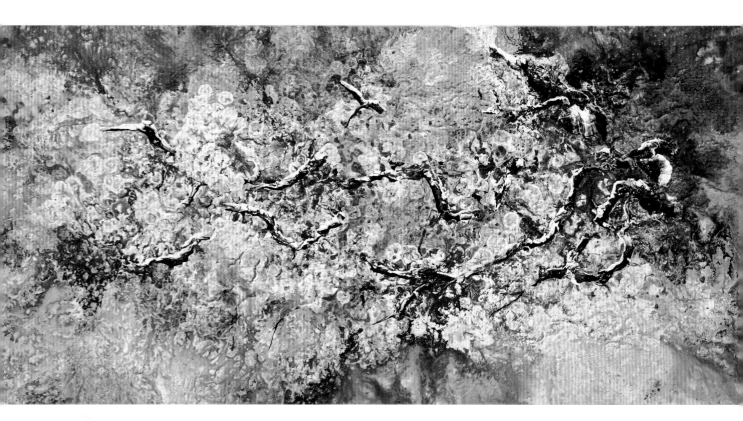

漫步在雲端　30M（56×116cm）　2018　壓克力媒材 / 麻布

花團錦簇
如雲朵般的顫動
凌波微步
羅襪生塵
搖曳生姿

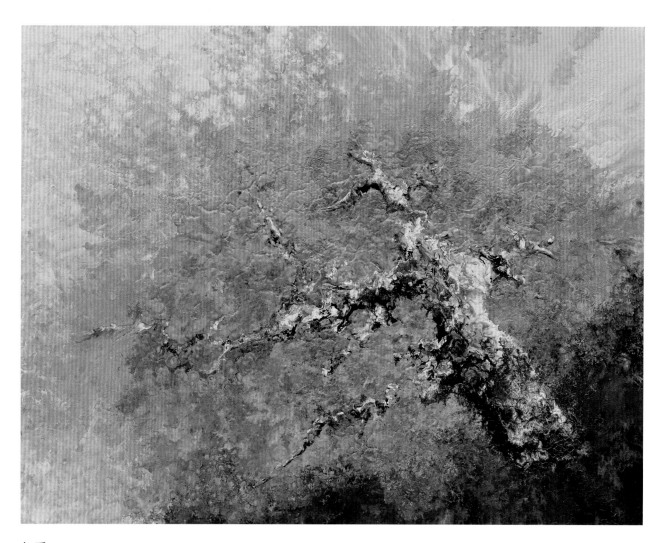

無爭　50F（91×116.5cm）　2022　壓克力媒材 / 麻布

傲然獨立
與世無爭

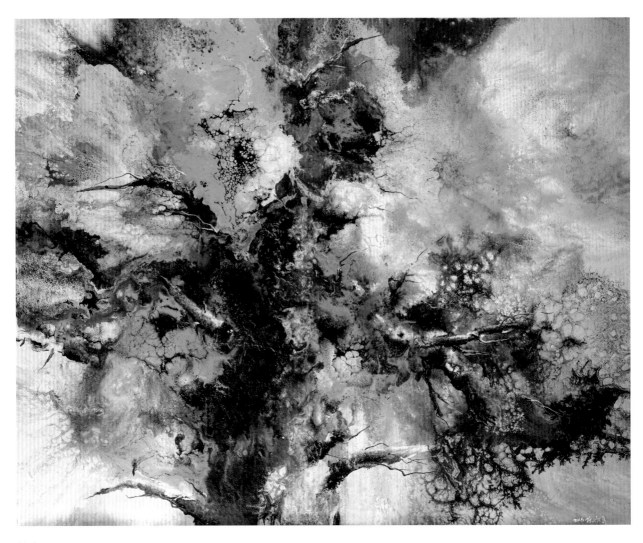

茁壯 30F（72.5×91cm） 2017 壓克力媒材／麻布

芬多精貼近情懷
吐納著生命原始
氣息堆積著成長

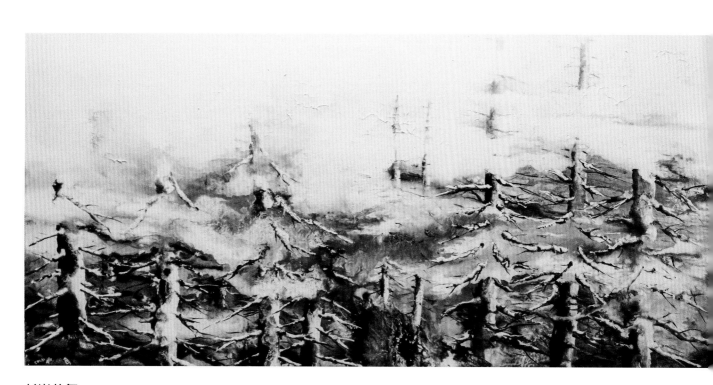

杉嵐共舞　50M（70×150cm）　2016　壓克力媒材 / 麻布

山嵐穿梭
杉樹疊舞
一動一靜
風中搖曳
在山嵐雲霧間
起舞

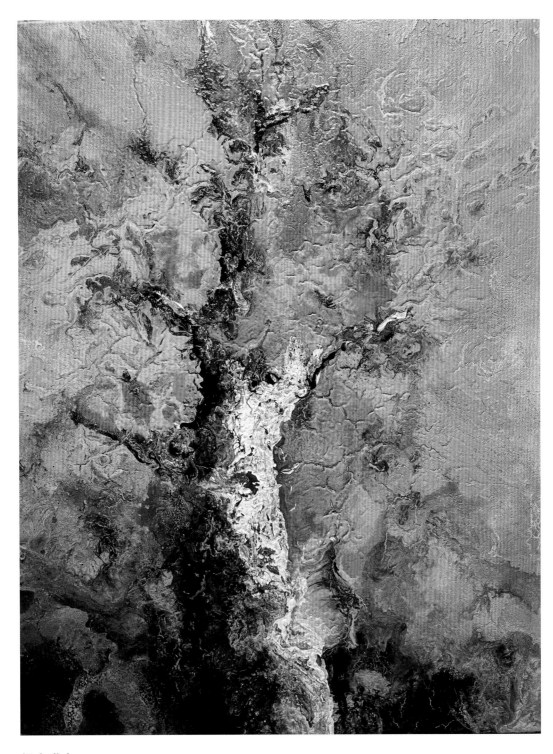

銀杏曦春　15F（65×53cm）　2022　壓克力媒材 / 麻布

銀杏樹
健康樹
希望
能給全球
健康
能量希望

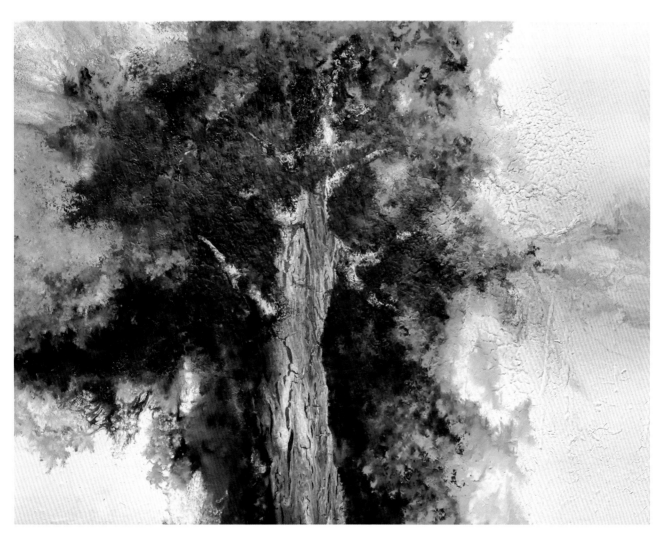

颯爽英姿 50F（91×116.5cm） 2021 壓克力媒材 / 麻布

傲然獨立
英姿煥發

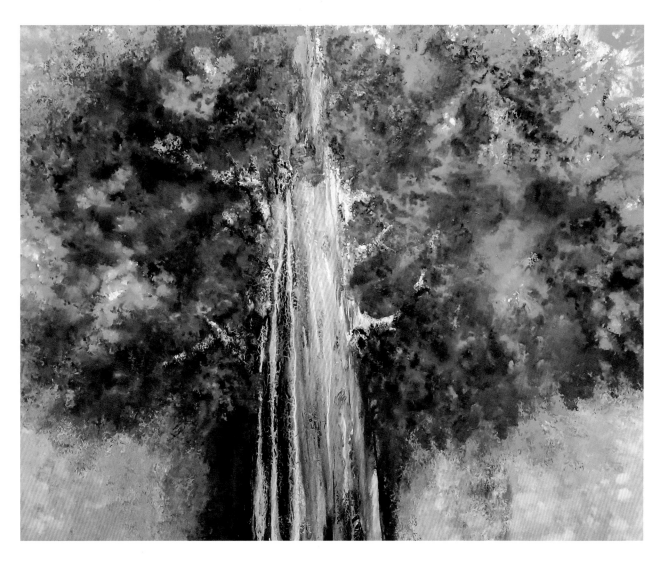

大氣　100F（130×162cm）　2021　壓克力媒材 / 麻布

自在
雍容
華貴
大氣

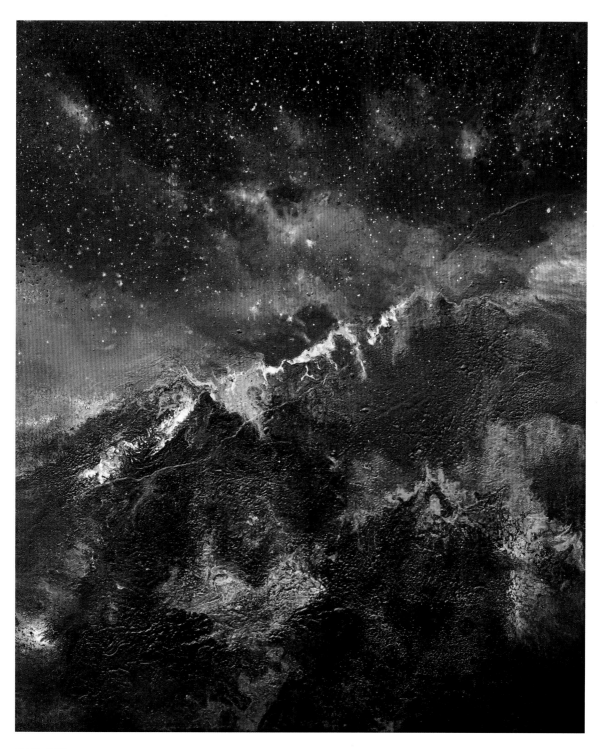

夜色合歡　20F（72.5×60.5cm）　2018　壓克力媒材 / 麻布

光透過薄霧
產生琉璃景色
美在眼珠裡
打轉產生幻覺
心隨著情境
開啟無際浩瀚

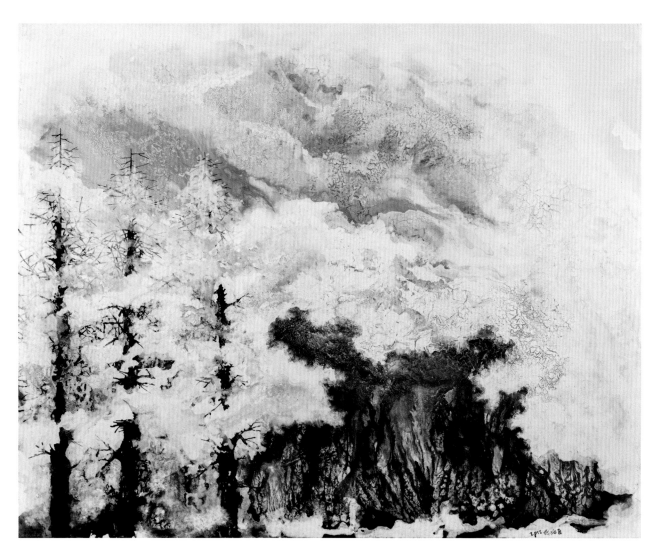

山與杉的對談 100F（130×162cm） 2012 壓克力媒材 / 麻布

杉與山在對談
山嵐在旁傾聽
大自然一直有自己的語言
千百年來彼此相安相容
直到人類加入改變一切

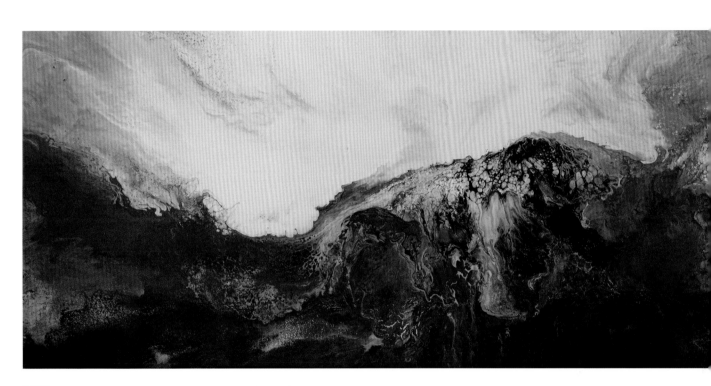

翠峰 20M（42×90cm） 2015 壓克力媒材 / 麻布

仲夏
在武嶺停車場
仰望天空
清晰的空氣
蔚藍的天空
看見這片山岩
孤傲的臉龐
展現
屹立不搖的精神

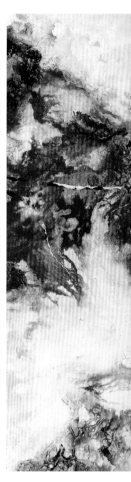

櫻姿昭展

500P（162×560cm） 2014
壓克力媒材 / 麻布

櫻樹
如男人的身軀扎實英挺
櫻花
猶似嬌柔嫵媚的女子
在春季一場美麗的邂逅
隨風起舞浪漫繽紛
是愛的開始
亦是生命的序曲

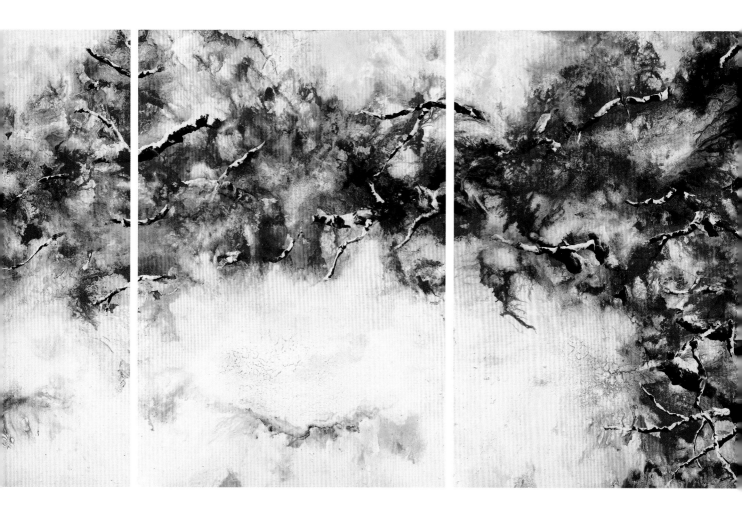

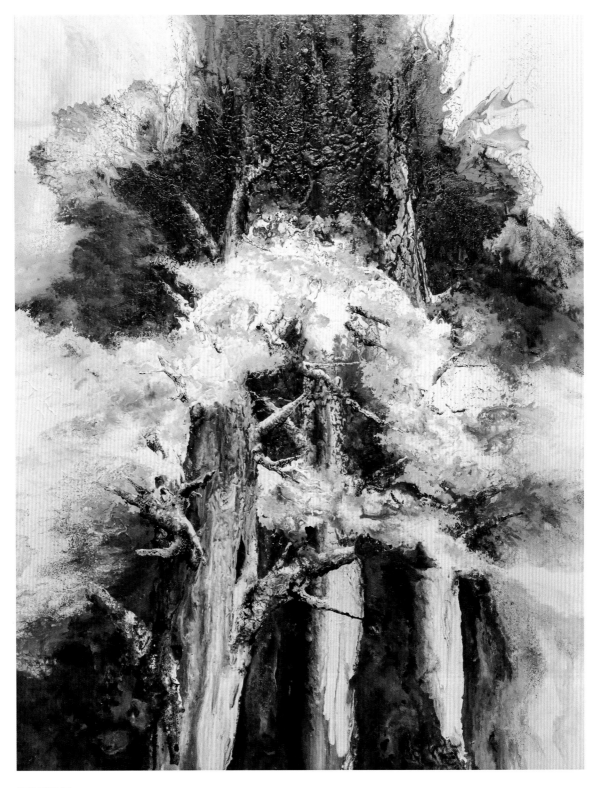

雲濤蔥郁 50F（116.5×91cm） 2021 壓克力媒材 / 麻布

山嵐穿風
英姿卓越

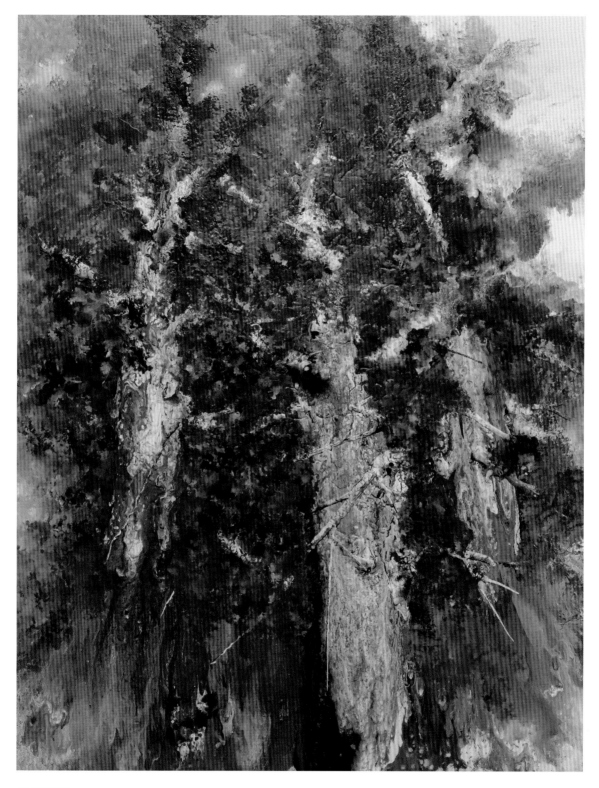

楓紅英姿　50F（116.5×91cm）　2021　壓克力媒材 / 麻布

秋冬楓紅
變幻新裝

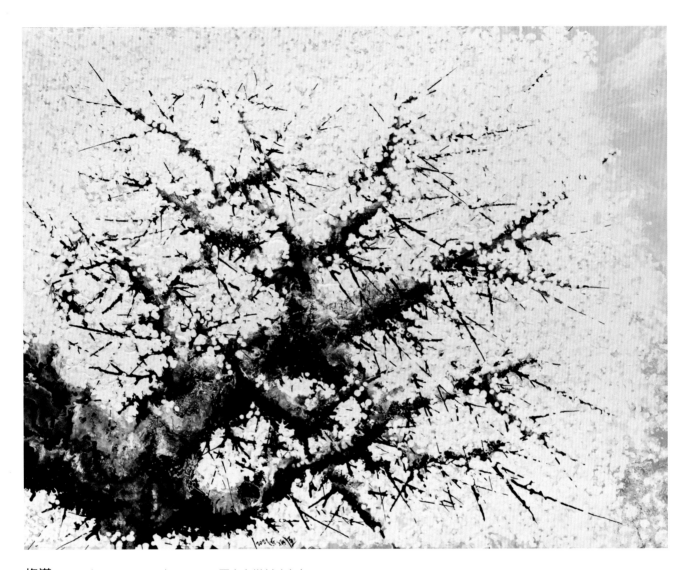

梅滿　50F（91×116.5cm）　2022　壓克力媒材／麻布

花開滿情
圓滿人間

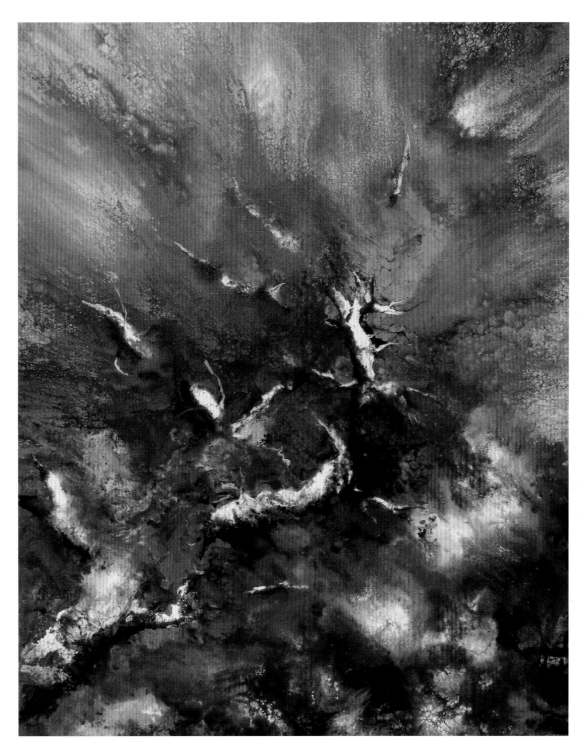

綻放 30F（91×72.5cm） 2016 壓克力媒材 / 麻布

陡峭山陵
高山杜鵑
繽紛綻放
粉嫩亮麗

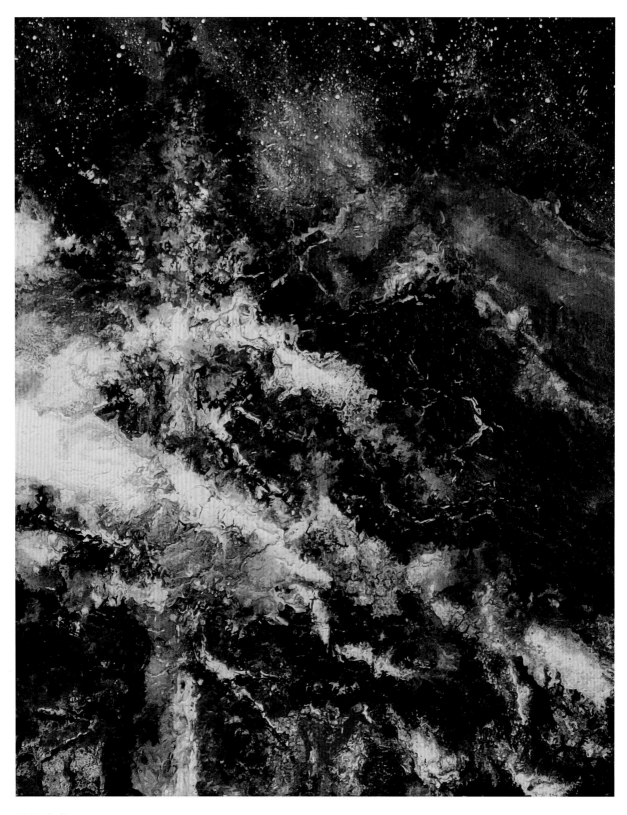

琉璃山色　30F（91×72.5cm）　2022　壓克力媒材 / 麻布

冷杉與高山杜鵑
在夜色中
光暈映山紅

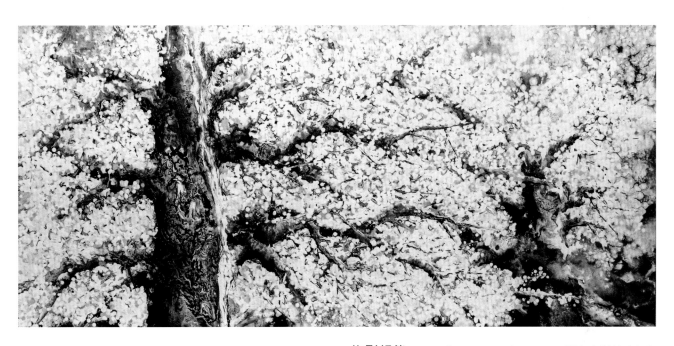

梅影相伴　50M（70×150cm）　2021　壓克力媒材 / 麻布

冰清玉潔
優雅相伴

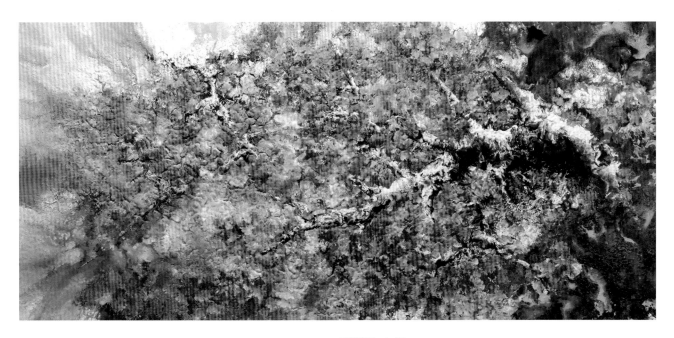

臺灣映山紅　50M（70×150cm）　2021　壓克力媒材 / 麻布

高山杜鵑
花正開

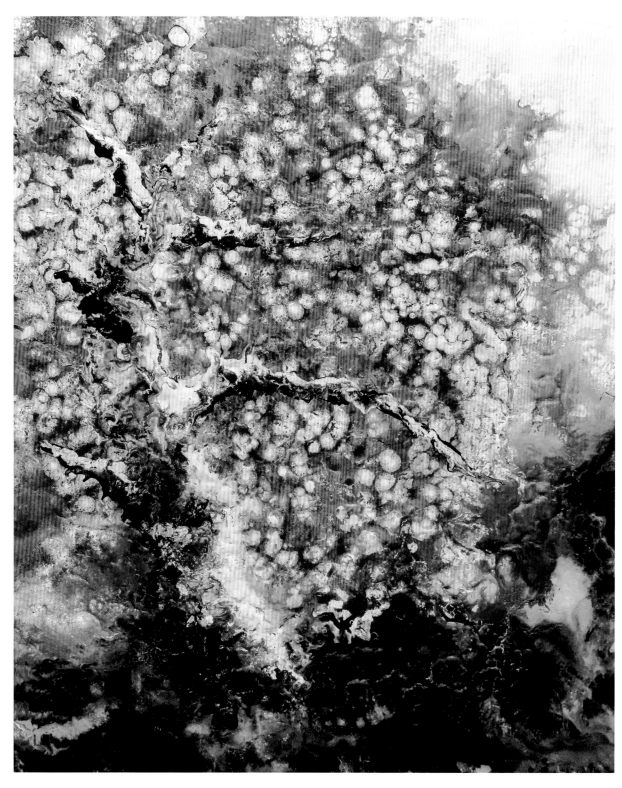

傲然　15F（65×53cm）　2019　壓克力媒材 / 麻布

青山繚繞
傲然春風

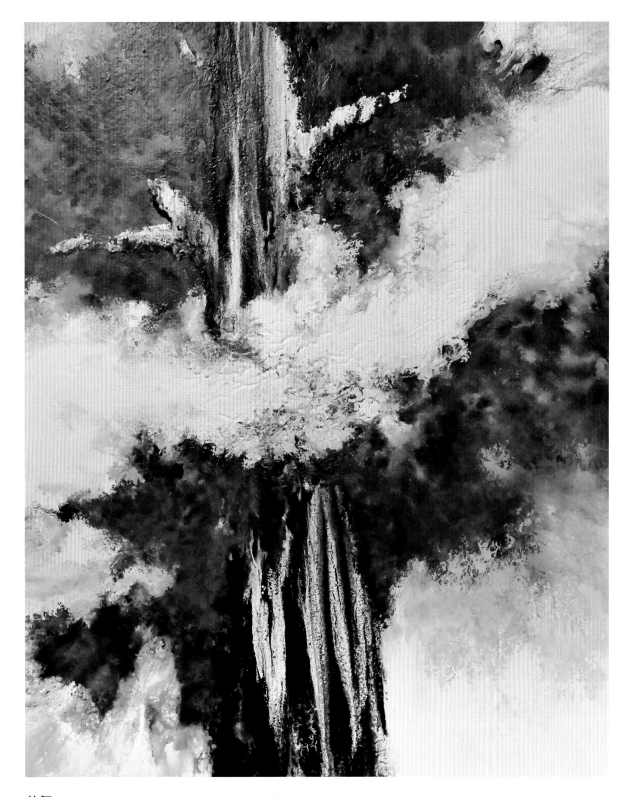

共舞　100F（162×130cm）　2022　壓克力媒材 / 麻布

神木
邀山嵐
翩翩起舞

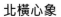

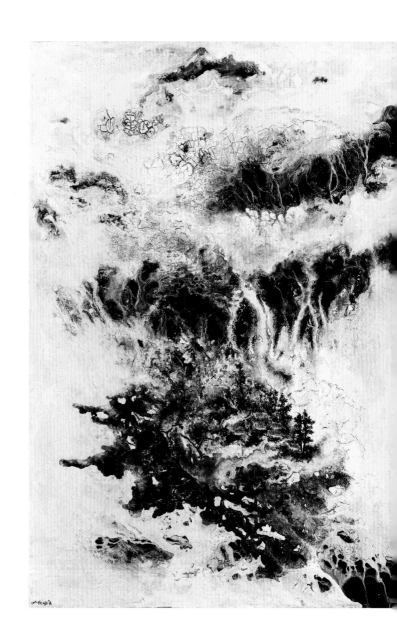

北橫心象

300P（162.2×336.3cm） 2011
壓克力媒材／麻布

黑白對位
無間無畏
虛襯托實
生命堆砌出壯闊山河

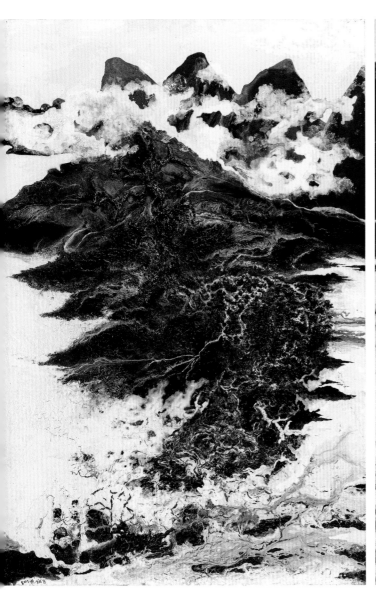
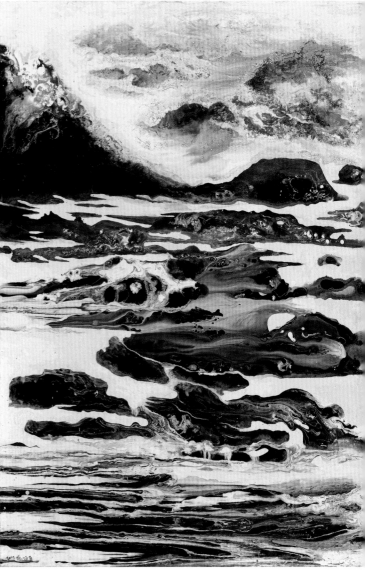

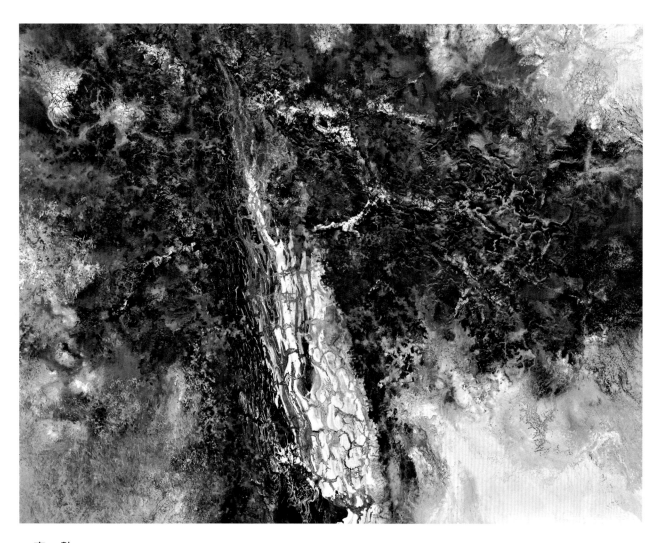

一森一勢 50F（91×116.5cm） 2022 壓克力媒材／麻布

陽光逐雕琢
強風韌塑型
軒峻氣定閒
一木一穹蒼
千年與百年
蔚然永矗立

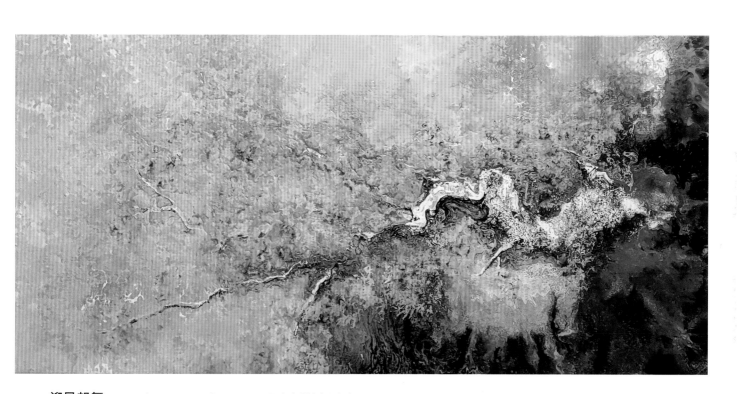

迎風起舞 30M（56×116cm） 2022 壓克力媒材 / 麻布

狀如虯怒遠飛揚
勢如蠖曲時起伏
姿如鳳舞雲千霄
氣如龍蟠樓岩谷
盤根錯節幾經秋
欲考年輪空躑躅

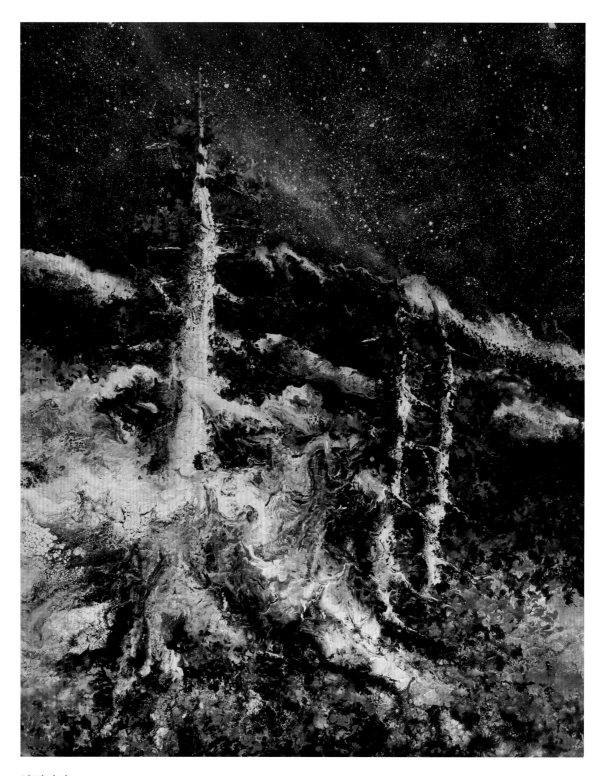

琉璃夜色　30F（91×72.5cm）　2022　壓克力媒材 / 麻布

冷杉與高山杜鵑
在山巒夜景中
層層疊疊的虛實間
光暈映山紅

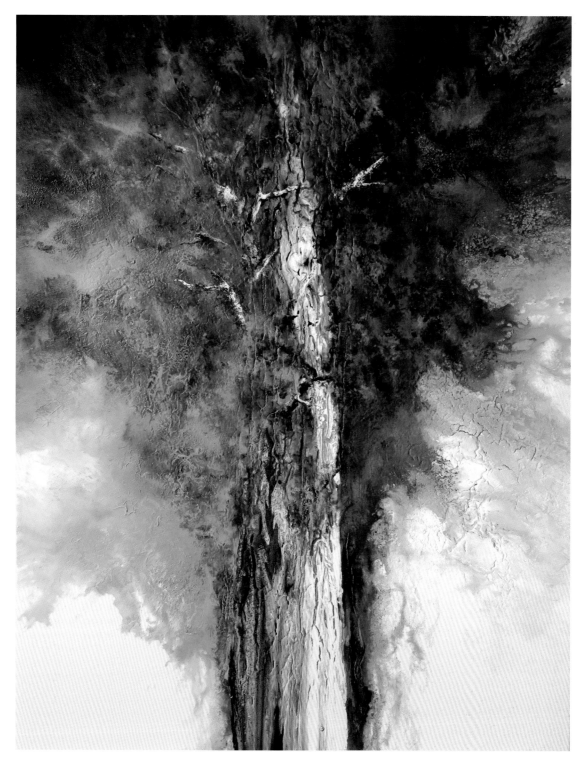

謙卑 50F（116.5×91cm） 2020 壓克力媒材／麻布

念高危
則思謙沖以自牧
懼滿溢
則思江海下百川

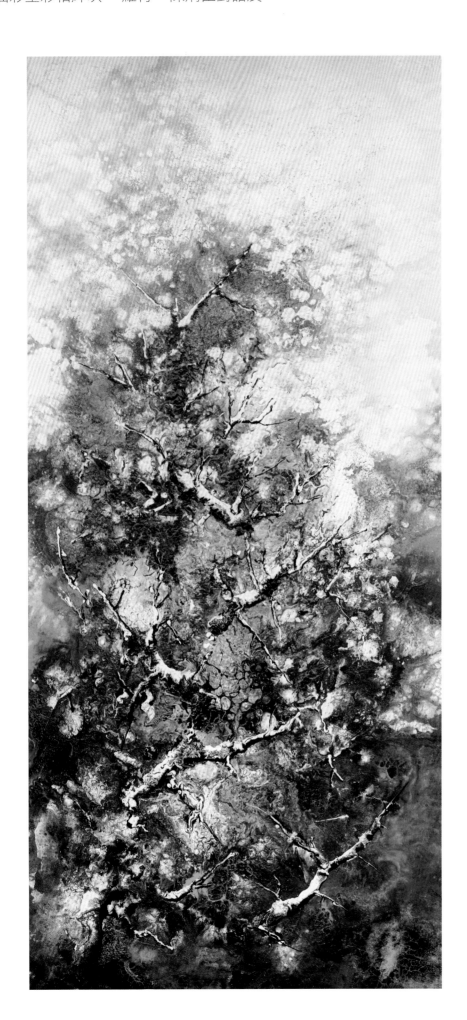

盎然芬芳

50M（150×70cm） 2018
壓克力媒材 / 麻布

仲夏
花開如春
暑意全消

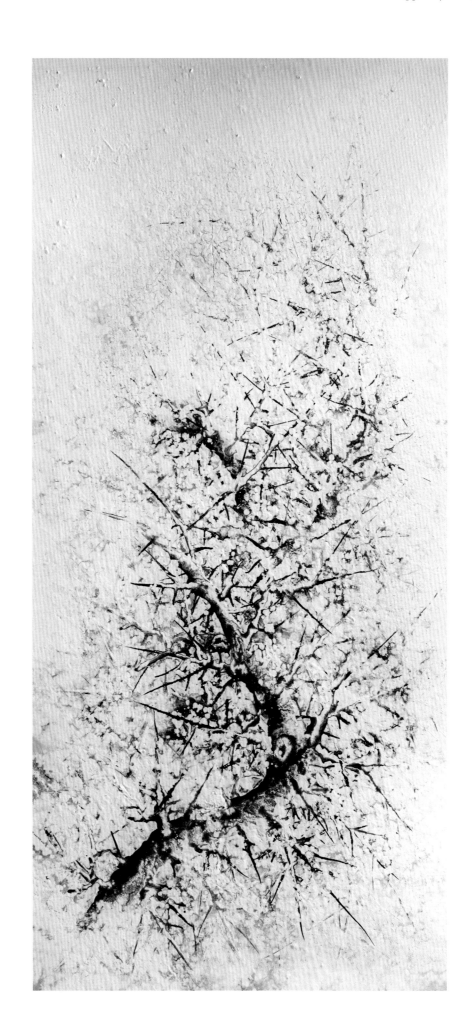

梅影幻春

50M（150×70cm） 2018
壓克力媒材 / 麻布

綻放的倩影
催促著春天的腳步跟緊

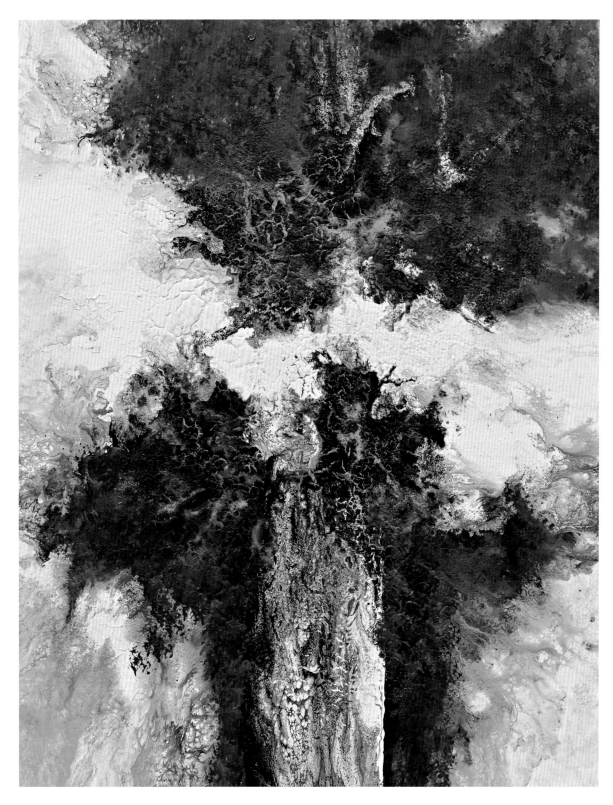

穿風　50F（116.5×91cm）　2022　壓克力媒材 / 麻布

山風起舞
樹袖穿風

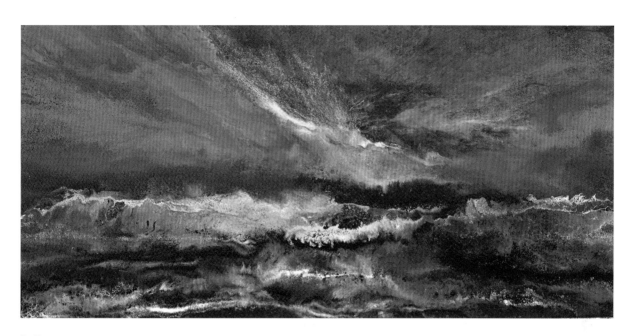

旭海　30M（56×116cm）　2021　壓克力媒材 / 麻布

旭日東昇
海浪跳舞

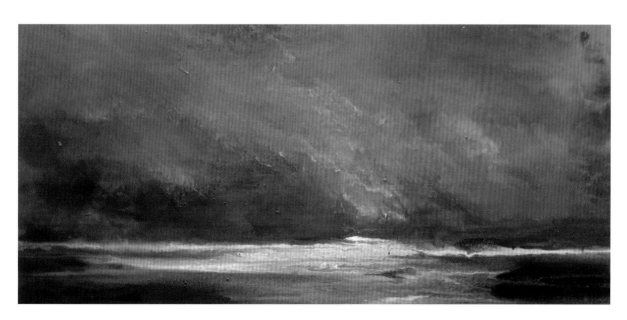

餘暉　20M（45×96cm）　2021　壓克力媒材 / 麻布

暮光霞影
晚風輕拂
相依的氣息

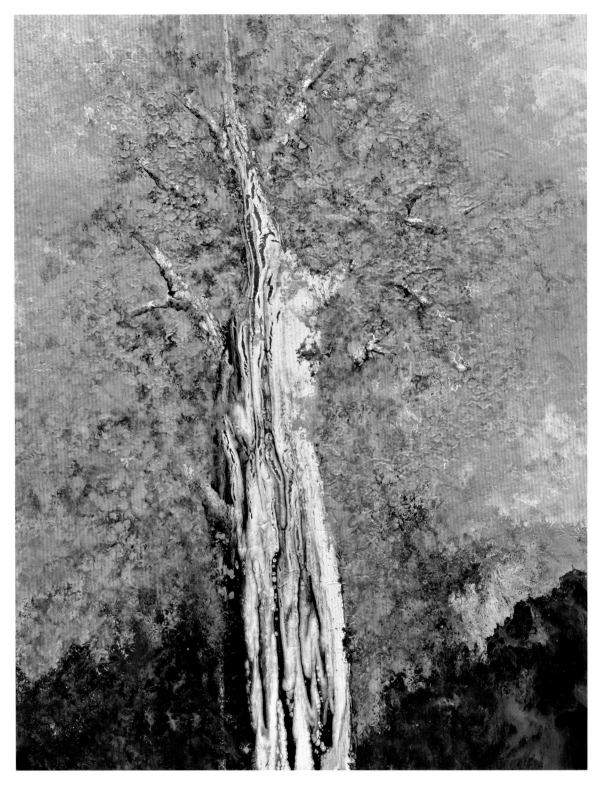

銀杏金雨 50F（116.5×91cm） 2022 壓克力媒材／麻布

金黃色的葉脈
像滿天的黃金飛舞

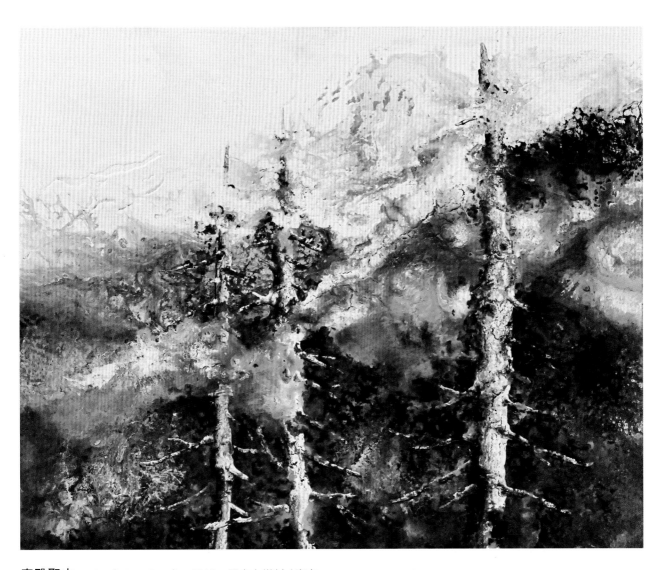

泰雅聖山 15F（53×65cm） 2022 壓克力媒材／麻布

巨木護山
盤虯伸展
壯麗詭奇
淡霧魔幻

竹聲風影

50M（150×70cm） 2018
壓克力媒材／麻布

清清淡淡
難以捉摸的風影
在竹梢
響起美麗的音符

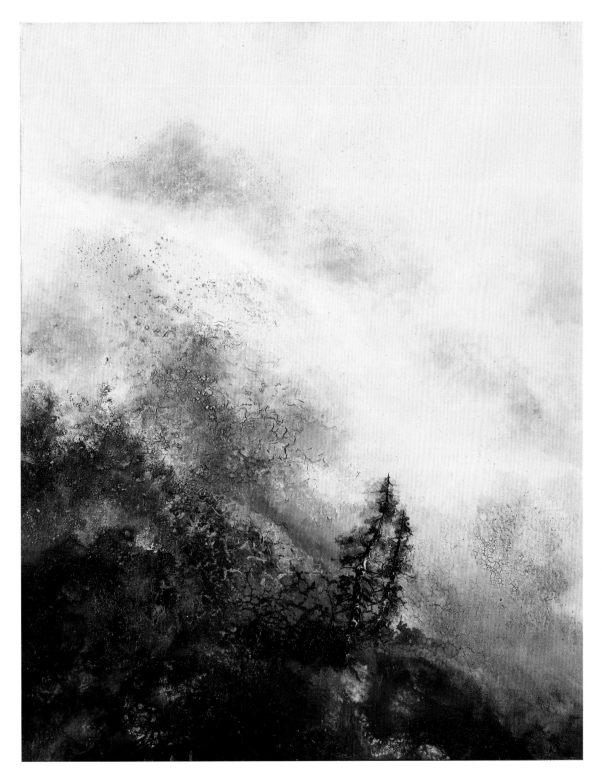

山秋 50F（116.5×91cm） 2013 壓克力媒材 / 麻布

無言對望山秋
瑟澀思念如落葉
隨風飛灑
這是一個醞釀
快樂就躲在憂愁的背後
美麗就在你眼前

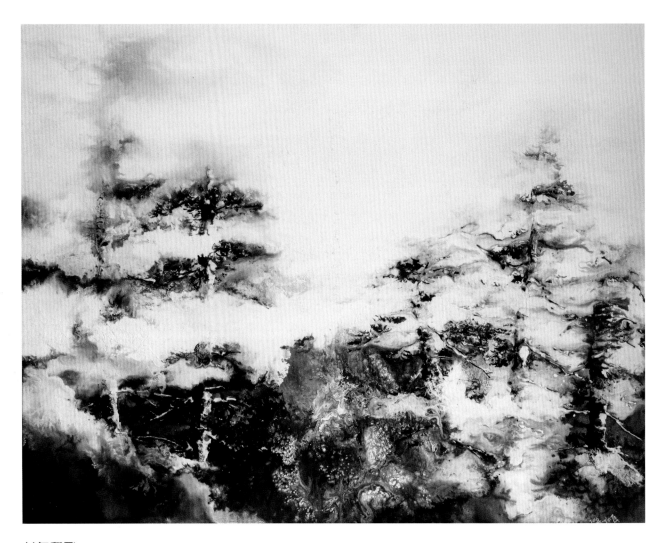

杉舞翻飛 50F（91×116.5cm） 2016 壓克力媒材 / 麻布

風
隨著感覺四處吹來
山嵐遮掩
雕琢著冷杉姿態
百年來成就
獨一無二身軀

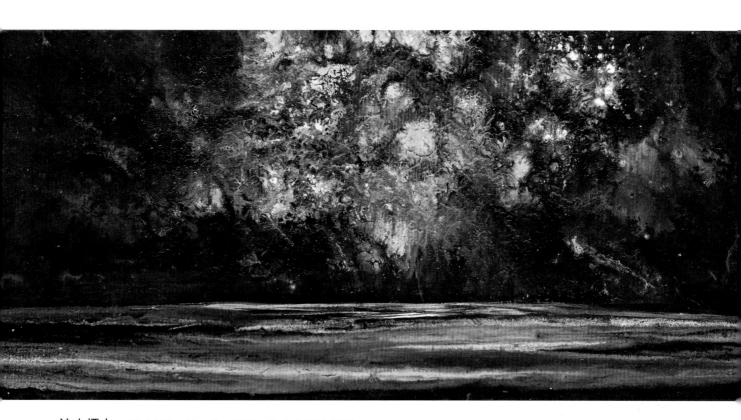

沙山煙火 20M（45×96cm） 2022 壓克力媒材 / 麻布

芳苑
舊名沙山
每年漁火節
滿天煙舞

國家圖書館出版品預行編目（CIP）資料

油彩墨彩相輝映：羅青 / 陳炳臣 / 對話展 / 羅青，陳炳臣作 . -- 桃園市：桃園市政府文化局 , 2022.07
96 面；21×29.7 公分 . --

ISBN 978-626-7159-14-9(平裝)

1.CST: 油畫 2.CST: 水墨畫 3.CST: 畫冊

948.5　　　　　　　　111009175

油 彩 墨 彩 相 輝 映
羅 青 / 陳 炳 臣 / 對 話 展

發 行 人　莊秀美
作　　者　羅青、陳炳臣
出版單位　桃園市政府文化局
　　　　　33053 桃園市桃園區縣府路 21 號
　　　　　電話：03-3322592
執行編輯　郭俊麟、黃妃珊、郭喆超
設計印刷　興台印刷股份有限公司
　　　　　電話：04-22871181
出版日期　2022 年 7 月
定　　價　800 元

ISBN　978-626-7159-14-9(平裝)
GPN　1011100794